유한빈

펜크래프트

책을 읽다가 좋아하는 글귀를 발견하면 밑줄을
치거나 ⬚⬚⬚⬚⬚⬚⬚⬚⬚오다가 언젠가부터
⬚⬚⬚⬚⬚⬚⬚⬚⬚⬚⬚⬚매기듯 노트에 써 본
⬚⬚⬚⬚⬚⬚⬚⬚⬚⬚자들로부터
⬚⬚⬚⬚⬚⬚⬚⬚⬚⬚⬚이후 펜글씨에
⬚⬚⬚⬚⬚⬚⬚⬚도 집필하면서 관련 강연을
하는 등 활발한 활동을 하고 있다.
서울시 마포구 망원동 동교초등학교 앞에서
동백문구점을 운영하며 필기구에 관해서도
전문가급의 식견을 보여 준다.
저서로 『나도 손글씨 바르게 쓰면 소원이 없겠네』,
『나도 손글씨 바르게 쓰면 소원이 없겠네: 핸디
워크북(스프링)』, 『여전히 연필을 씁니다』,
『우리가 시를 처음 쓴다면 그건 분명 윤동주일
거야』, 『어쩌다, 문구점 아저씨』 등이 있다.

디자인
김경민

커버
Page with sketches from one of diaries by F. Kafka(Photo by DeAgostini/Getty Images) 중 일부

펜글씨로 만나는 세계문학 명문장 모음

필사의 시간

펜글씨로 만나는 세계문학 명문장 모음

필사의 시간

유한빈(펜크래프트) × 을유세계문학

필사의 시간

발행일
2023년 5월 25일 초판 1쇄
2023년 11월 5일 초판 2쇄

지은이 | 유한빈(펜크래프트)
펴낸이 | 정무영, 정상준
펴낸곳 | (주)을유문화사

창립일 | 1945년 12월 1일
주소 | 서울시 마포구 서교동 469-48
전화 | 02-733-8153
팩스 | 02-732-9154
홈페이지 | www.eulyoo.co.kr
ISBN 978-89-324-7488-5 13640

필사로 배우는 독서의 즐거움

안녕하세요, 손 글씨 쓰는 펜크래프트입니다.

항상 아낌없는 사랑과 응원을 주셔서 감사합니다.

세계문학 전집, 곧 고전 문학이라고도 부르는 장르 다들 좋아하시나요?

좋다는 건 알지만 뭐부터 읽어야 할지 막막한 분들이 많이 계실 거라

생각해요. 고전, 명작이란 말이 붙어 있으니 괜히 어려울 것 같고,

내가 이해는 할 수 있을지 겁부터 나는 분들도 있을 거예요.

제가 그랬던 것처럼요.

여러분들의 마음을 잘 알기에, 이 책을 쓰게 되었어요.

국내 최초로 세계문학 전집을 만든 을유문화사에서 새 시대에 맞게 출간한

양질의 명작 고전들을 널리널리 알리고 싶어서요.

이 책에 나오는 모든 작품을 다 읽고 필사하기 좋은 문장을 직접 추렸어요.

어떻게 시작할지 모르는 분들은 이 책을 통해 함께 쓰면서

내 마음에 드는 책을 골라 보시면 좋을 거예요.

친절하게도 작품 및 저자에 대한 설명까지 있답니다.

순번이 있다고 해서 그걸 꼭 차례로 읽어 나갈 필요는 없어요.

마음에 드는 것, 그것부터 읽어 보세요.

책 읽기가 두렵다면 필사를 추천 드려요. 책은 읽고 나서 이해하고

넘어가야 한다는 부담이 있지 않나요? 읽어야 한다는 걸 알면서도

책장을 펼치기 두려워하실 텐데, 필사는 그렇지 않거든요. 그냥 정해진 분량,

혹은 내가 쓰고 싶은 만큼만 쓰고 다시 덮으면 돼요. 이해는 필요하지 않아요.

그저 썼다는 사실이 중요해요. 마음에 드는 책이라면 쓰는 도중 궁금해서

뒷이야기를 술술 읽고 있는 나를 발견할 거예요. 이렇게 책과 친해져 보세요.

책을 두려워하는 분, 어디에서 손으로 글씨 쓸 일이 있으면 부끄러워
뒤로 숨게 되는 분 모두에게 이 책이 도움이 되었으면 좋겠습니다.
한글 필기체를 연습하면서 필사를 하고 싶다면
맨 뒤 부록을 먼저 접하고 나서 앞으로 오시는 걸 추천 드려요.
이번에도 잘 부탁드립니다.

마지막으로, 이 책이 나올 수 있게 아이디어를 주신 필립(박해정) 님,
의미 있는 책을 함께하자고 손을 내밀어 주신 을유문화사 정상준 대표님,
든든한 조력자가 되어 주신 박화영 편집자님, 소장하고 싶도록 아름다운 책을
디자인해 주신 김경민 디자이너님 외 힘써주신 모든 분께 감사드립니다.
제 글씨 콘텐츠를 좋아해 주시고 사랑해 주시는, 지금 이 구절을 읽고 계신
당신께도 무한한 감사를 보냅니다.

차례

서문

필사로 배우는 독서의 즐거움 _ 5

1~50 _ 9

부록 · 필수 글자 따라 쓰기 _ 303

을유세계문학전집 소개 _ 341

마의 산

DER ZAUBERBERG

토마스 만 지음 · 홍성광 옮김

Thomas Mann ca. 1920s ©CORBIS

문학 정신은 정신 그 자체이며,
분석과 행사이 결합된 기적입니다.

문학 정신은 정신 그 자체이며,
분석과 행사이 결합된 기적입니다.

문학 정신은 정신 그 자체이며,

분석과 정사이 결합된 기적입니다.

문학 정신은 정신 그 자체이며,

분석과 정사이 결합된 기적입니다.

온 세상을 뒤덮는 죽음의 축제에서도,
사방에서 비 내리는 저녁 하늘을 불태우는
열병과도 같은 사악한 불길 속에서도,
언젠가 사랑이 샘솟는 날이 올 것인가?

온 세상을 뒤덮는 죽음의 축제에서도,
사방에서 비 내리는 저녁 하늘을 불태우는
열병과도 같은 사악한 불길 속에서도,
언젠가 사랑이 샘솟는 날이 올 것인가?

온 세상을 뒤덮는 죽음의 축제에서도,
사방에서 비 내리는 저녁 하늘을 불태우는
열병과도 같은 사악한 불길 속에서도,
언젠가 사랑이 샘솟는 날이 올 것인가?

온 세상을 뒤덮는 죽음의 축제에서도,
사방에서 비 내리는 저녁 하늘을 불태우는
열병과도 같은 사악한 불길 속에서도,
언젠가 사랑이 샘솟는 날이 올 것인가?

원래 『마의 산』은 「베네치아에서의 죽음」과 짝을 이루는 단편으로 기획된 작품이었다. 그러던 것이 점점 방대해져서 12년 후에 1,000페이지가 넘는 대작이 되었다. 1913년 집필이 시작되었지만 1914년 제1차 세계 대전이 발발했고 여러 차례 작업이 중단되었다. 그사이 작가는 정치적 견해를 피력하는 글을 발표하며 점점 사회·정치적인 상황에 깊이 발을 들여놓기 시작한다. 전쟁이 끝난 후인 1921년 5월 이미 쓴 것까지 고쳐서 절반가량을 마쳤으며 유명한 6장의 「눈」은 1923년 초에 썼고, 1923년 말에 7장의 「페퍼코른」을 쓰고 1924년 9월 27일에 집필을 마쳤다. 그리하여 이 책은 제1차 세계 대전으로 정치 및 사회의식이 대전환점을 맞이한 11년간의 시간 동안 토마스 만이 작가로서 자신의 정신적 삶의 궤적을 기록한 소설이라 할 수 있다.

이 작품은 특히 소설 속 인물들을 동화나 신화 속 인물들로 비유하면서 작품 무대를 신비로운 분위기가 깃든 곳으로 묘사한다는 점에서 독특하다. 신화적이며 다양한 해석을 가능하게 하는 『마의 산』은 여러 평론가들로부터 "19세기 후반부터 20세기 초반에 이르는 유럽 문명 세계의 정신적 총체"라고 평가받았다. 이는 토마스 만 스스로 삼연성(三連星)이라고 지칭한 쇼펜하우어, 니체, 바그너의 영향이 곳곳에서 발견되기 때문이다.

세계문학사에서 가장 위대한 작가는 토마스 만이다.
_ 죄르지 루카치

나는 토마스 만의 『마의 산』과 괴테의 『친화력』보다 더 나은 독일어 장편소설을 알지 못한다.
_ 마르셀 라이히 라니츠키

토마스 만
Thomas Mann

20세기 초반의 독일 문학을 세계적 수준으로 끌어올렸다는 평가를 받고 있는 토마스 만은 1901년 발표한 장편 『부덴브로크가의 사람들』로 작가로서 이름을 알리기 시작했다. 1914년 제1차 세계 대전 발발을 시작점으로 『비정치적 인간의 고찰』, 『독일 공화국에 관해서』 등 정치적 주제를 견지한 글을 썼으며 여러 나라를 방문하여 민주주의 정부를 옹호하는 강연 활동을 꾸준히 벌였다. 주요 작품에는 『트리스탄』, 『대공 진하』, 『베네치아에서의 죽음』, 『요셉과 그의 형제들』, 『바이마르의 로테』, 『파우스트 박사』 등이 있다.

필사의 시간

3

리어 왕 · 맥베스

KING LEAR·MACBETH

윌리엄 셰익스피어 지음 · 이미영 옮김

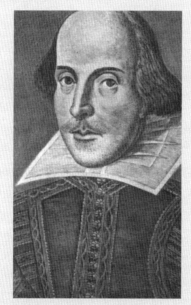

Hand-Colored Illustration of William Shakespeare after
Martin Droeshout ⓒBettmann/CORBIS

금지에 묻었을 때 �ꞯꞮ로 감춘 것들도

시간이 지나면 다 드러나게 마련이에요.

시간은 처음에는 잘못을 덮어 주지만

나중에는 부끄러워하며 비웃으니까요.

금지에 묻었을 때 꺼로 감춘 것들도

시간이 지나면 다 드러나게 마련이에요.

시간은 처음에는 잘못을 덮어 주지만

나중에는 부끄러워하며 비웃으니까요.

궁지에 몰렸을 때 꾀로 감춘 것들도

시간이 지나면 다 드러나게 마련이에요.

시간은 처음에는 잘못을 덮어 주지만

나중에는 부끄러워하며 비웃으니까요.

궁지에 몰렸을 때 꾀로 감춘 것들도

시간이 지나면 다 드러나게 마련이에요.

시간은 처음에는 잘못을 덮어 주지만

나중에는 부끄러워하며 비웃으니까요.

『리어 왕』과『맥베스』는 셰익스피어의 작가적 기량과 인생에 대한 원숙한 시선이 유감없이 발휘된 작품이다. 셰익스피어는 풍성한 상징과 은유로 고뇌, 갈등, 절망, 복수, 야심, 질투, 죽음 같은 인생의 어두운 뒤안길을 극적이고도 시적으로 그렸다. 그의 작품에서 우리는 선과 악, 고귀함과 비천함, 지혜와 어리석음, 도덕과 부도덕, 사랑과 증오, 운명과 자유의지 간의 갈등과 긴장을 발견하게 된다. 셰익스피어의 작품에서는 가장 악한 인물도 고뇌하는 인간의 모습을 보여 주고, 아주 도덕적인 인물도 인간적 결함을 드러낸다. 이러한 변증법적 사물관은 우리를 삶의 양면성과 인간 운명의 비극성에 대한 성찰로 이끌어 간다. 그러기에 셰익스피어의 작품은 구체적인 상황에 뿌리박고 있으면서도 시대와 공간을 초월하여 보편적인 울림을 선사한다.

신과 같은 눈을 가진 작가가 있다고 한다면
그에 가장 가까운 이가 셰익스피어라고 생각한다.
_ 로런스 올리비에

셰익스피어는 한 시대가 아닌 영원에 속하는 작가다.
_ 벤 존슨

윌리엄 셰익스피어
William Shakespeare

1564년 영국 스트랫 퍼드 어폰 에이번에서 태어났다. 어린 시절은 비교적 유복하게 보냈지만 13세가 되던 해 집안이 몰락하여 대학에 들어가지 못했다. 1580년 중후반 무렵 런던으로 가 배우 겸 극작가로 활동하며 명성을 쌓아 갔다. 당시 유명한 극작가인 로버트 그린은 셰익스피어를 두고 "벼락출세한 까마귀"라고 비난했는데, 이 같은 질시 어린 비난은 셰익스피어의 명성이 상당했음을 방증한다. 셰익스피어는 극작가로 활동하며 약 25년간 서른일곱 편의 드라마를 남겼다. 그의 작품은 시기별로 엘리자베스 1세 시대의 작품과 제임스 1세 시대의 작품으로 나눌 수 있다. 전자의 시기에는 튜더 왕조의 정당성과 애국심을 고취하는 사극과 재치 있고 아름다운 여주인공이 이끌어 가는 낭만 희극이 주를 이룬 반면, 절대 왕권을 주장한 후자의 시기에는 인간 운명의 비극성을 조망한 비극과 희비극이 주를 이루었다. 여러 작품을 선보이며 영미 문학을 넘어 세계문학사에 한 획을 그은 거장은 1616년 52세의 나이로 생을 마감했다.

필사의 시간

4

골짜기의 백합

LE LYS DANS LA VALLÉE

오노레 드 발자크 지음 · 정예영 옮김

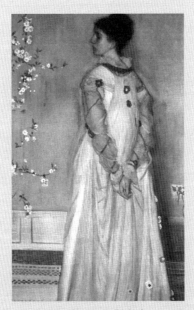

James Abbott McNeill Whistler,
Symphony in Flesh Color and Pink: Portrait of Mrs. Frances Leyland
ⓒGeoffrey Clements/CORBIS

곱게기를 결코 벗어나지 않을
이 가엾은 여인을 믿어요.

곱게기를 결코 벗어나지 않을
이 가엾은 여인을 믿어요.

끌채기를 껠코 벗어나지 않응응

이 가없은 여인을 맡어요.

끌채기를 껠코 벗어나지 않응응

이 가없은 여인을 맡어요.

『골짜기의 백합』은 발자크가 36세에 집필한 소설로 발표 당시에는 큰 주목을 받지 못했다. 그러나 점점 시간이 흐를수록, 90여 편의 방대한 '인간극' 중에서 그의 대표작으로 떠오르게 되었으며, 플로베르의 『감정교육』부터 앙드레 지드의 『좁은 문』에 이르기까지 프랑스 문학사의 주요 걸작들의 모델이 되었다. 발자크의 낭만적 성향이 최고도로 발휘된 이 작품은 플라토닉한 연애 소설이자 한 인간의 내적 성숙을 묘사한 성장 소설이며, 왕정복고기의 사회와 인간 군상을 날카롭게 묘사한 사회 소설이기도 하다. 결말부의 거듭되는 반전은 오늘날에도 다양한 독해를 가능케 하고 있다.

특히 이 소설은 당대 현실과 사회의 보편적 원리에 대한 발자크의 날카로운 통찰을 잘 드러낸 작품으로 평가받는다. 등장인물들이 선보이는 현실적이면서도 입체적인 여러 모습은 왜 발자크가 리얼리즘 소설의 거장이라 평가받는지를 잘 보여 준다.

발자크는 가장 위대한 인물 중에서도 으뜸이었고, 최고 중의 최고였다.
_ 빅토르 위고

나는 발자크가 뛰어난 관찰자로서 명성이 높다는 점에 매번 놀란다.
_ 보들레르

발자크는 예견자가 아니다. 그는 근대 세계의 창조자이다.
_ 블레즈 상드라르

오노레 드 발자크
Honore de Balzac

1799년 투르에서 태어났다. 1819년에 집필한 희곡 『크롬웰』을 읽은 콜레주 드 프랑스 교수인 앙드리외는 발자크에게 작가의 꿈을 접으라고 충고하기도 했다. 하지만 그는 꿈을 접지 않고 계속 창작에 몰두해 10년 뒤인 1829년 첫 작품인 『올빼미 당원』을 출간했다. 이후 20여 년간 초인적인 집필 능력을 보이며 90여 편의 장편소설로 이루어진 방대한 '인간극'을 창조해 나갔다. 제목이 보여 주듯 단테의 『신곡』에 필적하면서 동시에 프랑스 호적부와 경쟁한다고 호언할 정도로 당대 사회를 총체적으로 보여 주려 했던 장대한 이 기획은 비록 미완에 그쳤으나 발자크를 문학사상 위대한 작가 가운데 하나로 남게 해 주었다.

필사의 시간

5

로빈슨 크루소

ROBINSON CRUSOE

대니얼 디포 지음 · 윤혜준 옮김

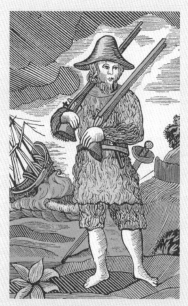

Robinson Crusoe, chapbook cut, 18th century(1964),
©Getty Images

이렇듯 우리는 자신의 참모습은 그 정반대 처지에
떨어져 보기 전에는 절대로 파악하지 못하는 법이며,
우리가 누리고 있는 바의 가치는
그것이 없어지지 않으면 알지 못하는 법이다.

이렇듯 우리는 자신의 참모습은 그 정반대 처지에
떨어져 보기 전에는 절대로 파악하지 못하는 법이며,
우리가 누리고 있는 바의 가치는
그것이 없어지지 않으면 알지 못하는 법이다.

이렇듯 우리는 자신의 참모습은 그 정반대 처지에

떨어져 보기 전에는 절대로 파악하지 못하는 법이며,

우리가 누리고 있는 바의 가치는

그것이 없어지지 않으면 알지 못하는 법이다.

이렇듯 우리는 자신의 참모습은 그 정반대 처지에

떨어져 보기 전에는 절대로 파악하지 못하는 법이며,

우리가 누리고 있는 바의 가치는

그것이 없어지지 않으면 알지 못하는 법이다.

『로빈슨 크루소』는 대니얼 디포가 쉰아홉 살 때인 1719년에 발표한 대표작으로서 그보다 7년 늦게 출간된 조너선 스위프트의 『걸리버 여행기』와 함께 영국의 대표적인 고전 소설로 꼽히며, 18세기 가장 위대한 작가 중 한 사람으로 평가받고 있다. 이 책은 발간 첫 해인 1719년에만 약 네 달 간격으로 5쇄에 들어갈 정도로 선풍적인 인기를 끌었다. 이것은 당시 기준으로는 파격적인 사건이었다. 또 이 베스트셀러는 온갖 유령 판본들과 모조품들을 양산했고, 본인이 쓰지도 않은 '속편'들이 이미 시장에 돌아다녔다. 이에 저자는 『로빈슨 크루소』를 출간한 지 네 달 뒤에 속편 『로빈슨 크루소의 후속 여행』을 내놓았다. 『로빈슨 크루소』의 열기가 그다음 해까지 이어지자, 디포는 『로빈슨 크루소의 진지한 명상』이라는 교훈적인 명상록까지 내게 된다.

격동기 영국의 시대 분위기와 정신이 집약된 이 모험 소설은, 1719년 초판이 나온 이래 오늘날에도 판토마임, 오페라, 영화, 연극 등으로 각색되어 많은 독자들의 사랑을 받고 있다.

『로빈슨 크루소』는 근대 소설의 효시다.
_ 이언 와트

대니얼 디포
Daniel Defoe

『로빈슨 크루소』로 영국 문단의 독보적인 위치를 차지하고 있는 대니얼 디포는 1660년 런던에서 양초상의 아들로 태어났다. 목사가 되기 위해 찰스 모턴 학원에 들어갔으나, 스물세 살 때 직물상을 개업하고 상인의 길을 걸었다. 그 후 윌리엄 3세의 지지 논문을 발표하며 정치 평론가의 길을 걸었고, 「비국교도를 간편히 처치하는 법」이라는 논문으로 투옥되기도 하였다. 석방 후, 신문계의 선구가 된 주간지 『리뷰』를 간행하면서 여러 정치 논문을 발표했으나 잡지는 폐간되었다. 쉰아홉 살 때인 1719년 『로빈슨 크루소』를 발표하면서 일약 18세기 가장 위대한 작가 중 한 사람으로 평가받게 된 디포는 『로빈슨 크루소의 진지한 명상록』, 『왕당과 회고록』, 『던컨 캠벨의 생애』, 『싱글튼 선장의 생애와 모험과 해적 수기』, 『그 유명한 몰 플랜더즈의 요행과 불행』 등을 발표하며 왕성하게 활동했다. 이후 1731년 모어필스에서 세상을 떠났다.

필사의 시간

6

시인의 죽음

詩人之死

다이허우잉 지음 · 임우경 옮김

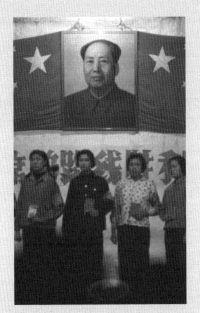

Red Guards Posing in Front of Banner
©Bettmann/CORBIS

정신적 박탈이야말로 가장 잔혹한 박탈이다.
정신적으로 의지하던 대상을 잃은 데서 오는 절망은
결코 회복되지 않는 법이다.

정신적 박탈이야말로 가장 잔혹한 박탈이다.
정신적으로 의지하던 대상을 잃은 데서 오는 절망은
결코 회복되지 않는 법이다.

정신적 박탈이야말로 가장 잔혹한 박탈이다.
정신적으로 의지하던 대상을 잃은 데서 오는 절망은
결코 회복되지 않는 법이다.

정신적 박탈이야말로 가장 잔혹한 박탈이다.
정신적으로 의지하던 대상을 잃은 데서 오는 절망은
결코 회복되지 않는 법이다.

이 작품은 중국 휴머니즘 문학의 기수이자 우리에게는 『사람아 아, 사람아』의 작가로 널리 알려진 다이허우잉의 첫 작품이다. 주인공인 상난은 당과 혁명에 대한 낙관적 신뢰에도 하루아침에 반혁명 분자로 몰려 고통스러운 대가를 치른 작가 자신의 모습이 투영된 인물이다. 그 밖에도 이 작품에는 역사의 격랑을 통과한 지식인들의 운명과 고뇌가 여러 인물들 속에 투사되어 있다. 그러기에 이 소설은 문화대혁명을 관통한 지식인들의 생생한 역사적 자화상과도 같다.

격랑의 중국 현대사를 배경으로 한 『시인의 죽음』은 당시 지식인들이 치러야 했던 희생과 고뇌, 혁명의 상처, 정치적 광기 등을 생생하게 보여 준다는 점에서 상흔 문학에 속한다. 이 작품은 반체제적 내용으로 인해 출간되기까지 우여곡절을 겪기도 했는데, 다이허우잉은 이 작품을 시작으로 『사람아 아, 사람아』, 『하늘의 발자국 소리』를 잇달아 완성함으로써 격변기 중국 지식인의 운명을 그린 3부작을 완성했다.

다이허우잉
戴厚英

1938년 중국 안후이성 잉상현에서 태어난 작가는 일찍부터 반우파 투쟁에 적극적으로 참여했다. 문화대혁명 때에는 직장 혁명 지도 팀의 일원으로 활동했는데, 이때 '검은 시인'으로 지목된 원졔(聞捷)를 조사하면서 그와 사랑에 빠졌다. 그러나 그들의 사랑은 혁명을 타락시켰다는 이유로 거센 비판에 직면해야 했다. 『시인의 죽음』은 이때의 고통스러운 경험을 담은 작품이다.

필사의 시간

7

커플들, 행인들

PAARE, PASSANTEN

보토 슈트라우스 지음 · 정항균 옮김

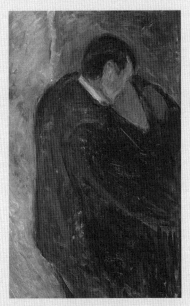

Edvard Munch,
The Kiss(1891)

가다듬이 남김없이 사라질 때에야

비로소 절대적인 한가로움,

자유로운 시간이 시작된다.

가다듬이 남김없이 사라질 때에야

비로소 절대적인 한가로움,

자유로운 시간이 시작된다.

가마솥이 남김없이 사라질 때에야

비로소 절대적인 한가로움,

자유로운 시간이 시작된다.

가마솥이 남김없이 사라질 때에야

비로소 절대적인 한가로움,

자유로운 시간이 시작된다.

『커플들, 행인들』은 보토 슈트라우스의 사상 전반을 담은 대표작으로, 지난 30년간 천착해 온 그의 문학적 주제들을 독특한 형식으로 재현하는 에세이다. 이 작품에서 작가는 사랑, 고향, 문학, 회상이라는 네 가지 주제를 연작 형식으로 펼쳐 내고 있다. 이 책에 수록된 여섯 개의 장은 언뜻 보면 서로 관련이 없는 듯하지만 파편적인 문장에 부여된 일련의 내적 질서를 통해 이 책의 제목 "커플들, 행인들"이라는 주제를 향해 가고 있다. 맺어지지 못한 채 제 갈 길을 가는 커플은 서로에게 아무 의미가 되지 못하는 행인, 즉 타자와 다를 바가 없지만 작가는 타인들 간의 만남을 열어 주는 통로를 암시함으로써 커플이나 행인이 서로에게 의미가 될 수 있는 긍정적인 가능성에 대해 말하고 있다. 상업화, 기계화, 인간의 고독을 다룬 이 작품은 지금까지도 현대인의 삶을 사유하는 문학적 바로미터로 평가받고 있다.

보토 슈트라우스
Botho Strauß

현대 독일어권 문학을 대표하는 작가로 분류되는 보토 슈트라우스는 1944년 나움부르크에서 태어났다. 뮌헨에서 독문학, 연극사, 사회학을 공부한 후 1967년부터 『테아터 호이테』에서 평론가 및 편집장으로 활동을 시작하면서 연극계에 발을 들여놓았다. 이때부터 지금까지 희곡은 물론 연극 평론, 소설, 시, 에세이 등 다양한 형식의 문학을 구현해 왔다. 오늘날 독일에서 가장 공연을 많이 올리는 극작가 중 한 명으로, 1972년 첫 희곡 작품인 「우울증 환자」가 초연되었다. 그 밖에 주요 작품으로 장편소설 『젊은 남자』, 에세이 『그 어느 누구도 아닌 바로 그』, 희곡 『마지막 합창』, 『이타카』, 『재회의 삼부작』, 『큰 세계와 작은 세계』 등이 있다.

천사의 음부

PUBIS ANGELICAL

마누엘 푸익 지음 · 송병선 옮김

Author Manuel Puig
ⓒDeborah Feingold/Corbis

지나간 시간은 모두 더 아름다워 보이는 법이에요.
아마 기억을 떠올리면서 더욱 사랑스러워지나 봐요.

지나간 시간은 모두 더 아름다워 보이는 법이에요.
아마 기억을 떠올리면서 더욱 사랑스러워지나 봐요.

지나간 시간은 모두 더 아름다워 보이는 법이에요.

아마 기억을 떠올리면서 더욱 사랑스러워지나 봐요.

지나간 시간은 모두 더 아름다워 보이는 법이에요.

아마 기억을 떠올리면서 더욱 사랑스러워지나 봐요.

1979년에 발표된『천사의 음부』는 마누엘 푸익의 다섯 번째 소설로, 1970년대 멕시코, 1930년대 유럽, 그리고 먼 미래의 세 시점이 교차하면서 전개되는 환상적인 소설이다. 작품의 주제는 성과 정치, 무의식에 관한 것이며, 자신의 성에 관해 사색하는 아니타와 그녀의 페미니스트 친구 베아트리스, 그리고 좌익 페론주의자인 포지가 등장한다. 그들은 대화를 통해 아니타의 상태를 비롯해 페론 정권 아래의 아르헨티나 사회와 정치 상황을 재구성한다.

기본적으로 이 작품은 불행하고 배신당한 사랑과, 그런 사랑을 위해 이용되는 여자들을 그리면서 죽음, 모성애, 섹스 대상으로서의 여성, 아름답고자 하는 여자들의 욕망을 다루고 있다. 푸익은 늘 영화의 옹호자였으며,『천사의 음부』는 그의 소설 중 이러한 대중문화의 코드가 가장 많이 침투한 작품으로 알려져 있다.

마누엘 푸익
Manuel Puig

성소수자이자 망명 작가이고 할리우드 고전 영화에 광적으로 매료되었으며 스스로 영화 감독이 되고 싶어 했던 것으로 알려진 이 남자는 1932년 아르헨티나의 헤네랄 비예가스에서 태어났다. 중등 교육을 받기 위해 혼자 부에노스아이레스로 갔고 건축을 공부하다가 1956년 로마로 가서 실험 영화 센터에서 공부했다. 이후 부에노스아이레스와 로마에서 조감독으로 일하다가 1965년 뉴욕에서 첫 작품인『리타 헤이워스의 배신』을 탈고했다. 1969년「르몽드」는『리타 헤이워스의 배신』을 1968년 최고의 소설로 평가했다. 아르헨티나를 떠나 뉴욕으로, 다시 멕시코로 거주지를 옮긴 뒤 1976년 그의 대표작 가운데 하나인『거미 여인의 키스』를 출간했다. 이 작품은 할리우드에서 영화화되어 그에게 전 세계적인 명성을 안겨 주었다. 푸익은 1990년 아홉 번째 작품『상대적인 습기』를 끝마치지 못하고 세상을 떠났다. 그의 다른 작품들로는『이 글을 읽는 사람에게 영원한 저주를』,『열대의 밤이 질 때』등이 있다.

필사의 시간

9

어둠의 심연

HEART OF DARKNESS

조지프 콘래드 지음 · 이석구 옮김

Apocalypse Now
©ImageClick/Album Archivo Fotografico

검은 구름의 둑이 앞바다를 막고 있었고,

지구의 끝까지 뻗은 고요한 수로가 어두운 하늘 아래

음산하게 흐르다가, 거대한 어둠의 깊은 속으로

빨려 들어가고 있는 것 같았다.

검은 구름의 둑이 앞바다를 막고 있었고,

지구의 끝까지 뻗은 고요한 수로가 어두운 하늘 아래

음산하게 흐르다가, 거대한 어둠의 깊은 속으로

빨려 들어가고 있는 것 같았다.

검은 구름의 둑이 앞바다를 막고 있었고,

지구의 끝까지 뻗은 고요한 수로가 어두운 하늘 아래

음산하게 흐르다가, 거대한 어둠의 깊은 속으로

빨려 들어가고 있는 것 같았다.

검은 구름의 둑이 앞바다를 막고 있었고,

지구의 끝까지 뻗은 고요한 수로가 어두운 하늘 아래

음산하게 흐르다가, 거대한 어둠의 깊은 속으로

빨려 들어가고 있는 것 같았다.

『어둠의 심연』은 콘래드의 작품 가운데 최고의 소설로 평가받는다. 탈식민주의 비평가들이 자주 인용하는 텍스트인 동시에, 심리 비평과 신화 비평 등 다양한 잣대로 해석되는 이 작품은 1890년에 실제로 있었던 콘래드의 콩고강 운항을 바탕으로 하고 있다. 1989년 첫 연재부터 끊임없는 논란과 분석의 대상이 되었으며 유려하고, 대담하며 실험적이고 풍자적이라는 평가를 받았다. 뛰어난 반제국주의적, 반인종주의적 소설로 매우 큰 반향을 불러일으켰으며 영화 「지옥의 묵시록」을 비롯한 많은 작품에 영감을 준 것으로 알려져 있다.

조지프 콘래드
Joseph Conrad

문학평론가 프랭크 레이먼드 리비스는 영국 소설의 위대한 전통이 제인 오스틴에서 시작해 조지 엘리엇, 헨리 제임스, 조지프 콘래드를 거쳐 D. H. 로렌스로 이어진다고 말했다. 그러나 조지프 콘래드는 폴란드 태생이었다. 그가 영어를 처음 접하게 된 것은 1874년(17세) 선박 회사 취직 이후로, 당시 작가에게 영어는 외국어에 지나지 않았다. 그럼에도 그는 1894년 선원 생활을 마감하고 본격적인 창작 활동을 시작하면서 모든 작품을 영어로 집필했다.

정치범으로 유죄 선고를 받은 부모로 인해 어린 시절부터 유배 생활을 해야 했던 작가는 어릴 때부터 탐험에 관한 책을 즐겨 읽었다. 결국 항해사가 되었고 바다 위에서의 생활은 소설의 중요한 소재가 되었다. 대표작인 『로드 짐』은 동남아시아 항해를 경험으로 한 것이며, 『노스트로모』는 1876년의 서인도 제도 항해를 바탕으로 한 것이다. 이 밖에 주요 작품으로 『올메이어의 어리석음』, 『나르시서스호의 검둥이』, 『비밀요원』 등이 있다. 철학자이자 노벨 문학상 수상자인 버트런드 러셀은 아들의 이름을 콘래드라고 지으며 "내가 늘 가치를 발견하는 이름"이기 때문이라고 말한 바 있다.

필사의 시간

IO

도화선

桃 花 扇

공상임 지음 · 이정재 옮김

소식 전하기 어렵고, 꿈을 꾸어도 소용없었고,
그리운 마음도 끝이 없어서, 길을 나섰지만
더욱 아득히 멀기만 했습니다.

소식 전하기 어렵고, 꿈을 꾸어도 소용없었고,
그리운 마음도 끝이 없어서, 길을 나섰지만
더욱 아득히 멀기만 했습니다.

소식 전하기 어렵고, 꿈을 꾸어도 소용없었고,
그리운 마음도 끝이 없어서, 길을 나섰지만
더욱 아득히 멀기만 했습니다.

소식 전하기 어렵고, 꿈을 꾸어도 소용없었고,
그리운 마음도 끝이 없어서, 길을 나섰지만
더욱 아득히 멀기만 했습니다.

중국 전통 장편 희곡 가운데 대표작인『도화선』은 공자의 64대손인 공상임이 지은 것으로, 한 왕조의 흥망사와 실존 인물의 이야기를 극 형식으로 그리고 있다. 명의 마지막 황제 숭정제의 자결과 남명 왕조 초기 복왕 정권의 흥망을 배경으로, 젊은 선비 후방역과 남경 기생 이향군의 만남과 이별, 재회와 각성의 이야기가 펼쳐진다. 젊은 남녀의 비환이합(悲歡離合)이라는 낭만적인 주제와 직전 시대의 역사에 대한 회환과 반성이 잘 어우러져 있는 걸작으로 중국에서 역사극의 가능성을 보여 주었다는 평가를 받기도 했다.

공상임
孔尙任

청 순치(順治) 5년 옛 노나라의 수도인 곡부에서 태어났다. 일생의 대부분을 청나라가 본격적으로 번영하기 시작한 강희제 치세기에 살았지만, 유가적 정통 왕조인 명나라의 신하임을 자임한 부친의 영향으로 전 왕조에 대해 회한의 감정을 가지고 있었다. 주요 작품으로『소홀뢰(小忽雷)』,『호해집(湖海集)』,『안당고(岸堂稿)』등이 있고, 문집으로『석문산집(石門山集)』이 있다. 강희 57년, 71세를 일기로 생을 마쳤다.

휘페리온

HYPERION

프리드리히 횔덜린 지음 · 장영태 옮김

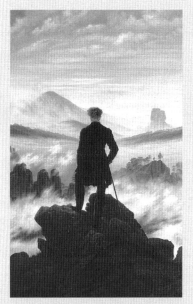

Caspar David Friedrich,
Der Wanderer über dem Nebelmeer (1817).

우리는 다만 꽃이었다. 꽃이 사랑하면서 그 감미로운
기쁨을 닫힌 꽃받침 안에 숨기고 있듯이
우리의 영혼은 서로의 마음 안에 숨 쉬고 있었다.

우리는 다만 꽃이었다. 꽃이 사랑하면서 그 감미로운
기쁨을 닫힌 꽃받침 안에 숨기고 있듯이
우리의 영혼은 서로의 마음 안에 숨 쉬고 있었다.

우리는 다만 꽃이었다. 꽃이 사랑하면서 그 감미로운

기쁨을 달큰 꽃받침 안에 숨기고 있듯이

우리의 영혼은 서로의 마음 안에 숨 쉬고 있었다.

우리는 다만 꽃이었다. 꽃이 사랑하면서 그 감미로운

기쁨을 달큰 꽃받침 안에 숨기고 있듯이

우리의 영혼은 서로의 마음 안에 숨 쉬고 있었다.

튀르키예의 압제 아래 있던 18세기 후반 그리스를 배경으로 한 이 작품은 주인공 휘페리온이 독일인 친구 벨라르민에게 보낸 편지와 연인 디오티마와 주고받은 편지로 구성되어 있다. 편지에서 휘페리온은 황금시대인 유년기, 스승 아다마스와의 만남, 행동주의자 알라반다와 함께한 그리스 해방 전투, 이상적 세계의 상징인 디오티마와의 사랑과 이별, 알라반다와 디오티마의 죽음 등을 겪은 뒤 자신의 생애를 돌아보며 현재의 심경을 술회한다.

이 작품은 특별한 사건보다는 휘페리온의 자기 성찰과 의식의 형성 과정, 인간과 자연이 총체적으로 조화를 이룬 근원적 세계에 대한 사무치는 동경, 휘페리온 안에 있는 불협화음의 해소 등이 중심을 이룬다는 점에서 독일 교양 소설의 새로운 유형을 보여 준다.

프리드리히 횔덜린
Friedrich Hölderlin

1770년 독일 라우펜에서 태어났다. 튀빙엔 신학교 시절 헤겔, 셸링 등과 교유하면서 정신적으로 많은 영향을 주고받았다. 또한 프랑스 혁명을 지켜보면서 그 이상에 심취하기도 했다. 횔덜린은 신이 사라져 버리고 자연과의 조화가 무너진 자신의 시대를 탄식하는 한편, 모순과 대립이 지양된 조화로운 전체에 대한 동경을 결코 포기하지 않았다. 무려 37년간이나 정신 질환에 시달리다 1843년 73세의 나이로 눈을 감았다.

필사의 시간

12

루쉰 소설 전집

魯迅小說全集

루쉰 지음 · 김시준 옮김

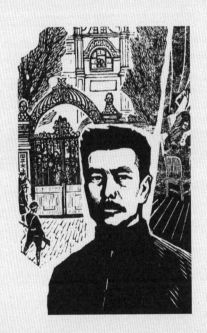

희망이란 것은 본래 있다고도 할 수 없고,

없다고도 할 수 없다.

그것은 마치 땅 위의 길과 같은 것이다.

희망이란 것은 본래 있다고도 할 수 없고,

없다고도 할 수 없다.

그것은 마치 땅 위의 길과 같은 것이다.

희망이란 것은 본래 있다고도 할 수 없고,

없다고도 할 수 없다.

그것은 마치 땅 위의 길과 같은 것이다.

희망이란 것은 본래 있다고도 할 수 없고,

없다고도 할 수 없다.

그것은 마치 땅 위의 길과 같은 것이다.

이 책은 루쉰이 일생 동안 발표한 소설들을 엮은 소설집 『납함』, 『방황』, 『고사신편』 등 3권에 수록된 33편을 번역한 완역본이다. 「아큐정전(阿Q正傳)」으로 대변되는 그의 소설은 중국이 봉건주의 사회에서 벗어나기 위해 노력하던 과도기 시절 중국인들이 체험하였던 고통과 혼란, 방황을 주제로 하고 있다. 루쉰은 전통 사회의 미망에 빠져 있던 국민들을 문학 작품을 통해 계몽하여 봉건 윤리라는 미신에서 벗어나게 하는 데 앞장서서 중국의 근대화에 공헌했다. 강렬한 민족의식에 기반을 둔 그의 작품은 후대의 문학사조나 형식면에서 큰 영향력을 행사했다.

루쉰
魯迅

청조가 쇠퇴하던 1881년에 태어나서 봉건 왕조가 붕괴하는 과정을 목도하며 격랑 속에서 유소년기를 보냈다. 1918년 마침내 중국에서 최초의 현대 소설 「광인일기」를 발표하면서 문단에 등단하여 중국 현대 문학의 선구자로 문학계를 이끌었다. 소설집으로 『납함』, 『방황』, 『고사신편』이 있고 산문집으로 『야초』, 『아침꽃을 저녁에 줍다』, 『열풍』 등을 남겼다. 1936년 10월 19일 상하이에서 세상을 떠났다.

필사의 시간

13

꿈

LE RÊVE

에밀 졸라 지음 · 최애영 옮김

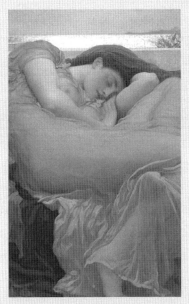

Frederic Leighton,
Flaming June (1895)

그녀는 그를 죽도록 사랑하고 있었다. 왜? 어떻게?

그녀는 그 대답을 몰랐고, 앞으로도 결코 아무것도 모를 것이다.

그러나 그녀는 그를 사랑하고 있었다.

그녀의 존재 전체가 그렇게 외쳤다.

그녀는 그를 죽도록 사랑하고 있었다. 왜? 어떻게?

그녀는 그 대답을 몰랐고, 앞으로도 결코 아무것도 모를 것이다.

그러나 그녀는 그를 사랑하고 있었다.

그녀의 존재 전체가 그렇게 외쳤다.

그녀는 그를 죽도록 사랑하고 있었다. 왜? 어떻게?

그녀는 그 대답을 몰랐고, 앞으로도 결코 아무것도 모를 것이다.

그래서 그녀는 그를 사랑하고 있었다.

그녀의 존재 전체가 그렇게 외쳤다.

그녀는 그를 죽도록 사랑하고 있었다. 왜? 어떻게?

그녀는 그 대답을 몰랐고, 앞으로도 결코 아무것도 모를 것이다.

그래서 그녀는 그를 사랑하고 있었다.

그녀의 존재 전체가 그렇게 외쳤다.

이 작품은 『목로주점』, 『제르미날』 등으로 자연주의 문학을 확립한 에밀 졸라의 가장 신비스럽고 아름다운 소설이라 할 수 있다. '앙젤리크'라는 한 고아 소녀가 경험하는 환영 같은 슬픈 사랑 이야기를 담은 것으로, 작품 전반에 걸쳐 원시 가톨릭교회의 신비주의적 색채가 주조를 이룬다는 점에서 '루공-마카르가' 시리즈에서도 예외적인 작품이라 할 수 있다. 『꿈』에는 저 너머 미지의 세계에 대한 질문, 신앙과 기도로 점철된 고요한 삶에 대한 이끌림, 우리 내면에 도사린 힘의 효과라 할 수 있는 초자연적 믿음, 그러한 것에 대한 합리적이고 유물론적인 설명이 한데 어우러져 있다.

결국 모든 것은 꿈이다. 우리 각자는 어떤 신기루를 만들어 낸 다음 사라져 버리는 어떤 겉모습일 뿐이라는 사실을 보여 주는 것이야말로 이 소설이 최종적으로 갖게 되는 확장된 의미일 것이다.
_ 에밀 졸라의 작품 메모

에밀 졸라
Émile Zola

1840년 파리에서 태어난 에밀 졸라는 19세기 후반 자연주의를 대표하는 작가로서 유전과 생리학에 관한 글을 읽으며 많은 영향을 받았다. 그는 과학적 결정론의 토대 위에 발자크의 '인간극'에 버금가는 작품을 쓰겠다는 야망을 갖고 19세기 후반 프랑스 사회에 대한 방대한 문학적 벽화를 그려 나갔다. 이것이 바로 유명한 '루공-마카르가' 시리즈다. 드레퓌스 사건을 거치면서 참여적 지식인의 대명사로도 각인되었던 졸라는 1902년 의문의 가스 질식사로 눈을 감았다.

필사의 시간
I4

라이겐

REIGEN

아르투어 슈니츨러 지음 · 홍진호 옮김

Gjon Mili/The LIFE Picture Collection
via Getty Images(1950)

오로지 단 하나의 행복만이 있을 수 있어요……
나를 사랑해 줄 수 있는 한 사람을 찾는 것

오로지 단 하나의 행복만이 있을 수 있어요……
나를 사랑해 줄 수 있는 한 사람을 찾는 것

오로지 단 하나의 행복만이 있을 수 있어요……

나를 사랑해 줄 수 있는 한 사람을 찾는 것

오로지 단 하나의 행복만이 있을 수 있어요……

나를 사랑해 줄 수 있는 한 사람을 찾는 것

라이겐은 유럽에서 가장 오래된 춤의 형태로, 원형으로 둘러선 사람들이 손에 손을 잡고 경쾌한 음악에 맞추어 추는 것이 특징이다. 슈니츨러는 이 춤의 형식에 착안해 『라이겐』을 집필했다. 모두 열명의 인물이 차례로 연인을 바꾸어 가며 사랑을 나누는 열 개의 에피소드로 구성된 이 작품은 첫 번째 에피소드에 등장한 인물이 열 번째 에피소드에 다시 등장함으로써 라이겐 춤과 동일한 순환 구조를 보여 준다. 또한 각각의 에피소드 역시 동일한 구조를 가지고 있다. 특히 이 작품은 노골적으로 성을 주제화했다는 점, 엄격한 성 윤리에서 벗어나는 관계를 그렸다는 점, 성적 욕망을 도덕적으로 간단히 단죄할 수 없는 자연의 본능으로 그렸다는 점에서 당시 독자들에게 큰 충격을 준 문제작이었다. 이후 『라이겐』은 빈 모더니즘을 대표하는 작품으로 재평가받았다.

슈니츨러는 그 어느 누구보다도 탁월한 심리 연구자다.
_ 지그문트 프로이트

아르투어 슈니츨러
Arthur Schnitzler

오스트리아 빈에서 부유한 유태인 의학교수의 아들로 태어난 슈니츨러는 부친과 마찬가지로 의학을 공부했다. 1893년에는 자신의 병원을 개업하기도 했으나 생의 대부분을 작가로 더 왕성히 활동했다. 그의 작품은 인간 심리를 마치 의사가 환자의 증상을 진찰하듯 지극히 분석적인 시선으로 관찰하여 "문학 작품이라기보다는 병원 검사 기록에 가깝다"는 비판을 자주 들었다. 누구보다도 전환기의 시대정신을 잘 보여 준 그는 『죽음』, 『아나톨』, 『꿈의 노벨레』 등 뛰어난 작품을 남겼다.

필사의 시간

15

로르카 시 선집

POEMAS

페데리코 가르시아 로르카 지음 · 민용태 옮김

Henri Rousseau,
Un soir de carnaval(1886)

사랑이 우리를 속인대면?
누가 우리의 삶을 살찌울까

사랑이 우리를 속인대면?
누가 우리의 삶을 살찌울까

92

사랑이 우리를 속인다면?

누가 우리의 삶을 살찌울까

사랑이 우리를 속인다면?

누가 우리의 삶을 살찌울까

이 책의 저자 로르카는 생전에 이미 국민 시인 취급을 받았다. 그리고 거의 신화가 된 그의 안타까운 죽음은 그를 일종의 국민적 영웅, 좌절한 스페인의 양심 자리에 올려놓았다. 자신의 죽음을 예견한 듯한 그의 명징한 시편들은 아직도 젊은이들을 사로잡는 매력을 지니고 있다. 로르카의 문학 활동은 다방면에 걸쳐져 있고 특히 열정을 바쳤던 연극에서 로르카의 이름은 브레히트나 피란델로와 같은 개혁자들과 어깨를 나란히 하고 있으나, 그의 본령은 시에 있다고 평가받는다.

페데리코 가르시아 로르카
Federico García Lorca

1898년 초등학교 여교사인 어머니와 부자 농군인 아버지 사이에서 태어났다. 1921년 첫 시집 『시 모음』을 출간했고, 1928년 『집시 이야기 민요집』으로 스페인 국가 문학상을 받으며 세상에 이름을 알렸다. 스페인 공화국이 수립되자 로르카는 자신의 극단을 조직하고 전국을 순회했다. 연극은 그의 시들 못지않게 대성공을 거두었다. 로르카 자신은 이데올로기를 의식하지 않았고 작품에 특별한 정치색을 입히지도 않았으나, 1936년 내전 발발과 함께 체포된 뒤 '소련의 스파이'라는 죄목으로 총살 되었다.

필사의 시간

16

소송

DER PROZESS

프란츠 카프카 지음 · 이재황 옮김

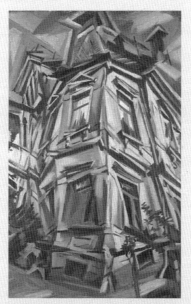

Das Eckhaus ⓒLudwig Meidner-Archiv,
Jüdisches Museum der Stadt Frankfurt am Main.

누구나 짊어져야 할 십자가가

있기 마련이지요.

누구나 짊어져야 할 십자가가

있기 마련이지요.

누구나 짊어져야 할 십자가가

있기 마련이지요.

누구나 짊어져야 할 십자가가

있기 마련이지요.

카프카의 독특하고 불완전한 작품들은 카뮈의 『이방인』과 사르트르의 『구토』 등 실존주의 문학뿐만 아니라 표현주의 미술, 해체주의 철학, 부조리 연극 등 20세기 현대 예술의 흐름에 큰 영향을 주었다. 『소송』은 이러한 카프카의 문학 세계를 대표하는 소설 가운데 하나로 자본주의라는 새로운 사회 체제와 과학 기술이 혁신적으로 발달한 20세기의 여명기에 현대성의 본질을 통찰하고 인간 존재의 근거에 대한 문제의식을 투영한 작품이다. 이 작품은 더 이상 인과율의 법칙으로는 파악할 수 없는 복잡하고 불투명한 '현대 세계'와 이질적이고 모순적이며 다층적인 '인간 주체'에 대한 이중의 인식을 그로테스크하게 그렸다는 점에서 현대 문학의 시원(始原)이 되고 있다.

프란츠 카프카
Franz Kafka

20세기 현대 문학의 선구자인 카프카는 1883년 체코 프라하에서 유대계 부모의 장남으로 태어났다. 1901년에 프라하대학에 입학하여 법학, 화학, 문학을 공부하면서 1906년 법학으로 박사 학위를 취득했다. 졸업 후 프라하의 국영 보험회사 '노동자 산재보험 공사'에서 14년간 직장 생활을 하면서 밤에는 글을 쓰는 일을 병행했다. 1917년 폐결핵 진단을 받고 1922년 보험회사에서 퇴직한 후, 1924년 오스트리아 빈 근교의 결핵 요양소에서 타계했다. 카프카의 주요 작품으로는 『성』, 『변신』, 『실종자』, 『판결』, 『유형지에서』 등이 있다.

필사의 시간
17

아메리카의 나치 문학

LA LITERATURA NAZI EN AMÉRICA

로베르토 볼라뇨 지음 · 김현균 옮김

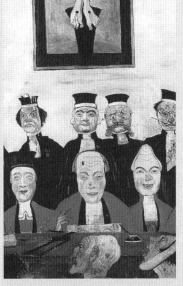

James Ensor,
Les bons juges(1891)

내가 계속 살아가고 계속 글을 쓸 수 있는

유일한 방법은 이상적인 장소에서

영혼의 안식처를 찾는 것이었죠.

내가 계속 살아가고 계속 글을 쓸 수 있는

유일한 방법은 이상적인 장소에서

영혼의 안식처를 찾는 것이었죠.

내가 계속 살아가고 계속 글을 쓸 수 있는

유일한 방법은 이상적인 장소에서

영혼의 안식처를 찾는 것이었죠.

내가 계속 살아가고 계속 글을 쓸 수 있는

유일한 방법은 이상적인 장소에서

영혼의 안식처를 찾는 것이었죠.

이 책은 백과사전 형식을 빌어 가상의 아메리카 극우 작가 30명의 삶과 작품 세계를 해설하고 있는 블랙 유머 소설이다. 아르헨티나 작가가 여덟 명이고 미국 작가도 일곱 명이나 된다. 부르주아 귀부인, 뒷골목 인생, 축구 서포터, 게임 제작자, 심지어 흑인까지 포함된 이들 아리안주의자들은 2차 세계 대전 이후의 현실 세계를 살아가고 있으며 실존 인물들과 교통하기까지 한다. 이 소설은 볼라뇨의 이름을 스페인어권 세계에 널리 알리는 결정적인 계기가 되었으며, 허구적으로 창조된 극우 작가들이 그의 여러 다른 작품에 되풀이해 등장한다는 점에서 이채롭다.

『백년 동안의 고독』 이후 가장 상상력이 넘치는 라틴 아메리카 소설이다.
_ LA 타임스

역사상 어떤 작가도 『아메리카의 나치 문학』 같은 소설은 쓸 수 없었을 것이다.
_ 니콜 크라우스

우리의 허를 찌르며 문학적 야심의 본질을 거울처럼 비춰 주는 책.
_ 프랜시스코 골드만

로베르토 볼라뇨
Roberto Bolano

수전 손탁이 "그 세대에서 가장 영향력 있고 존경받은 작가"라고 부른 로베르토 볼라뇨는 1953년 칠레에서 태어났다. 청소년 시절 가족과 함께 멕시코로 이주한 뒤, 학교를 그만두고 독서에 열중한 그는 스무 살이 되던 해 칠레 사회주의 정부를 돕고 싶어 귀국했는데, 한 달 만에 피노체트의 쿠데타가 일어나 바로 체포되었으나 다행히 학창 시절 동기인 간수의 도움으로 8일 만에 석방되어 멕시코로 돌아갔다. 이후 시를 발표하며 아프리카, 유럽 등지를 방랑하기도 했다. 작가는 시가 자신의 본령이라고 생각하고 있었으나 결혼하여 가정을 꾸리게 된 시기를 전후로 소설에 손을 대었다. 소설들은 각종 문학상을 휩쓸었고 볼라뇨는 곧 라틴아메리카 젊은 작가들의 우상으로 떠올랐으나 50세라는 아까운 나이에 간부전으로 사망했다.

필사의 시간

18

빌헬름 텔

WILHELM TELL

프리드리히 폰 쉴러 지음 · 이재영 옮김

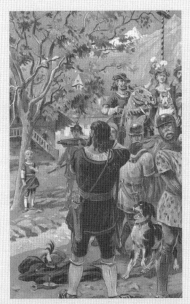

Bettmann, William Tell Aiming a Rifle,
©Bettmann Archive/Getty Images

용감한 사람은

맨 마지막에 자신을 생각하지요.

용감한 사람은

맨 마지막에 자신을 생각하지요.

용감한 사람은

맨 마지막에 자신을 생각하지요.

용감한 사람은

맨 마지막에 자신을 생각하지요.

14세기 있었던 스위스 민중 봉기를 배경으로 한 『빌헬름 텔』은 괴테와 함께 독일 고전주의 문학의 최고봉을 이룬 쉴러의 생애 마지막 작품으로, 평생 '자유'를 화두로 삼은 그의 사상적 지향성과 작가로서의 역량이 잘 드러나 있다. 이 작품은 1804년 괴테의 감독 아래 바이마르 궁정 극장에서 초연되어 뜨거운 반응을 불러일으켰다. 민중의 저항과 자유 의식, 심지어 폭군 살해까지 담고 있는 이 작품은 그 정치적 폭발력 때문에 공연이 금지되거나 많은 부분이 삭제되기 일쑤였다. 그러나 결국 독일 연극사상 가장 성공한 작품 중 하나가 되었고, 19세기 후반부터는 학생들의 필독서로 자리매김 되었으며, 오페라로도 개작되어 널리 사랑받고 있다. 스위스에서는 국민극의 반열에 올라 지금도 해마다 상연하고 있다.

프리드리히 폰 쉴러
Friedrich von Schiller

'자유의 시인', '독일의 셰익스피어' 등으로 불리는 쉴러는 1759년 독일 남부 네카 강변의 마르바흐라는 작은 마을에서 태어났다. 그는 군의관으로 복무하던 중 1781년 첫 작품 『도적들』을 발표하여 큰 반향을 불러일으켰다. "폭군들이 불태워 버릴 책"이라는 평을 들을 정도로 혁명적인 내용을 담고 있는 이 작품으로 인해 그는 구금과 집필 금지 명령까지 받았다. 1789년 괴테의 주선으로 예나대학의 철학 교수로 부임하기 전까지 그는 계속되는 도피 생활로 경제적 어려움과 질병에 시달렸다. 그후에도 자주 중병을 앓은 그는 1805년 5월 폐렴이 악화되어 생을 마쳤다. 대표적인 극작품으로 『도적들』을 비롯해 『피에스코의 모반』, 『간계와 사랑』, 『돈 카를로스』, 『발렌슈타인』, 『마리아 슈투아르트』, 『오를레앙의 처녀』 등이 있다.

필사의 시간
19

아우스터리츠

AUSTERLITZ

W. G. 제발트 지음 · 안미현 옮김

우리는 확실치 않은 내적인 움직임에 따라
생애의 거의 모든 결정적인 걸음을 내딛게 되지요.

우리는 확실치 않은 내적인 움직임에 따라
생애의 거의 모든 결정적인 걸음을 내딛게 되지요.

우리는 확실치 않은 내적인 움직임에 따라
생애의 거의 모든 결정적인 걸음을 내딛게 되지요.

우리는 확실치 않은 내적인 움직임에 따라
생애의 거의 모든 결정적인 걸음을 내딛게 되지요.

독일 작가 W. G. 제발트의 장편소설. 2001년에 발표되어 전 세계적인 극찬을 받았던 작품으로, 네 살 때 혼자 영국으로 보내진 프라하 출신의 유대 소년이 노년에 이르러 자신의 과거와 부모의 흔적을 찾아 나선다는 내용이다. 이 소설은 이름이 나오지 않는 주인공이 벨기에에서 늙은 건축사가 아우스터리츠를 만나면서 그의 이야기를 듣는 형식으로 되어 있다. 100여 개의 흑백 사진 및 이미지가 본문에 수록되어 독자들에게 특이한 독서 체험을 선사한다.

오늘날에도 위대한 문학이 가능한가라는 질문의 답은 제발트의 소설에 들어 있다.
_ 수전 손택

동시대 유럽에서 나온 가장 독창적인 목소리.
_ 폴 오스터

제발트는 독일이 낳은 보르헤스다.
_ 시배스천 셰익스피어

제발트는 21세기의 제임스 조이스다. 2차 세계 대전 이후 가장 감동적이고 진실한 소설.
_ 더 타임스

카프카와 보르헤스의 혼은 죽지 않고 제발트의 소설 속에서 살아 있다.
_ 월스트리트저널

W. G. 제발트
Winfried Georg Sebald

1944년 베르타흐에서 유리 제조업을 하는 가정에서 태어났다. 독일 프라이부르크대학 등에서 수학한 뒤 영국으로 건너가 그곳에 정주하면서 이스트앵글리아대학에서 독일 문학을 가르쳤다. 1988년 첫 시집 『자연에 따라. 근원시』를 발표한 이래 산문집 『현기증. 감정』(1990), 『무서운 고향. 오스트리아 문학에 관한 에세이들』(1991), 중편소설집 『이민자들』(1992)을 출간하면서 수전 손택 등의 극찬을 받으며 동시대에 찾아보기 힘든 거장으로 주목을 받았다. 베를린 문학상, 요하네스 보브로프스키 메달, 노르트 문학상, 윈게이트 픽션상 등 수많은 상을 수상했으나 2001년 교통사고로 영국 노포크에서 숨을 거두었다. 스웨덴 노벨상 위원회의 한 인사는 제발트가 생존해 있었다면 노벨 문학상이 수여되었을 것임을 시인한 바 있다.

필사의 시간

20

요양객

KURGAST

헤르만 헤세 지음 · 김현진 옮김

Hermann Hesse,
ullstein bild via Getty Images

우리 작가들에게는 글을 쓴다는 것이

매번 새롭게 흥분되는 대단한 일이다.

가장 작은 조각배를 타고 먼 바다에서 하는 항해이며,

우주를 통과하는 고독한 비행이다.

우리 작가들에게는 글을 쓴다는 것이

매번 새롭게 흥분되는 대단한 일이다.

가장 작은 조각배를 타고 먼 바다에서 하는 항해이며,

우주를 통과하는 고독한 비행이다.

우리 작가들에게는 글을 쓴다는 것이

매번 새롭게 흥분되는 대단한 일이다.

가장 작은 조각배를 타고 먼 바다에서 하는 항해이며,

우주를 통과하는 고독한 비행이다.

우리 작가들에게는 글을 쓴다는 것이

매번 새롭게 흥분되는 대단한 일이다.

가장 작은 조각배를 타고 먼 바다에서 하는 항해이며,

우주를 통과하는 고독한 비행이다.

헤세가 생의 중반기 이후 은거한 스위스 몬타뇰라에서 쓴 자전적 수기다. 환자로서 수동적인 일상을 보내야 하는 익숙하지 않은 생활을 견뎌 내기 위해 헤세는 날마다 자신이 체험한 인상을 적어 가기 시작했고, 그렇게 쓴 체험 수기가 일종의 '요양 심리학'인 이 책으로 탄생하게 되었다. 헤세의 오랜 화두, 즉 예술가의 삶이란 시민성과 예술성이라는 두 양극성 사이를 부유하며 합일성의 이상을 추구하는 존재임을 다시 한 번 보여 주는 작품으로, 주제와 이야기 배경의 유사성으로 말미암아 동시대 작가인 토마스 만의 『마의 산』에 비견되기도 한다.

헤세의 매혹적인 이 수기는 마치 나의 일부인 것처럼 다가왔다.
_ 토마스 만

헤세는 우리 세기 '투명한 정신'을 가진 사람 중 한 명이다.
_ 랠프 프리드먼

반쯤 농이 섞여 있지만 내 글 중 가장 개인적이고 진지한 작품이다.
_ 헤르만 헤세

헤르만 헤세
Hermann Hesse

20세기 독일을 대표하는 작가인 헤르만 헤세는 1877년 독일 칼브의 유서 깊은 신학자 집안에서 태어났다. 열세 살에 라틴어 학교에 입학했으며, 이듬해에는 명문 마울브론 신학교에 들어갔으나 견디지 못하고 탈출한 뒤 서점 점원, 시계 공장 노동자 등을 전전했다. 방황으로 점철된 청소년기를 보낸 뒤 그는 시인의 길로 들어섰다. 첫 시집인 『낭만적인 노래』가 릴케에게 인정받아 문단의 주목을 받기 시작했다. 하지만 이내 아버지의 사망, 막내아들의 발병, 아내의 정신병 악화, 두 번에 걸친 결혼의 실패, 건강의 악화 등 불운이 겹쳤다. 헤세는 이런 삶에서 비롯된 고뇌와 절망, 그 극복을 위한 정신적 투쟁의 과정을 문학 속에 담아내는 가운데 내면의 길을 통한 자기실현을 이루기 위해 고투했다. 이 과정에서 서양 정신을 넘어 동양의 종교와 지혜에 심취하기도 했다. 주요 작품으로 『페터 카멘친트』, 『데미안』, 『싯다르타』, 『황야의 이리』, 『나르치스와 골드문트』, 『유리알 유희』 등이 있다.

필사의 시간

21

워싱턴 스퀘어

WASHINGTON SQUARE

헨리 제임스 지음 · 유명숙 옮김

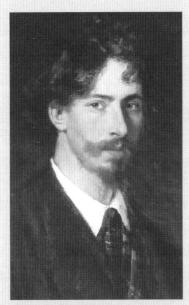

Il'ia Repin,
Avtoportret (1878)

과거의 삶연이 갑자기 열려 유령과 같은

형상이 나타났다. 극복했다고 믿은 어떤 것들,

묻어 버렸다고 생각한 느낌들에

아직도 생명력이 남아 있는 것 같았다.

과거의 삶연이 갑자기 열려 유령과 같은

형상이 나타났다. 극복했다고 믿은 어떤 것들,

묻어 버렸다고 생각한 느낌들에

아직도 생명력이 남아 있는 것 같았다.

과거의 삼연이 갑자기 열려 유령과 같은
형상이 나타났다. 극복했다고 믿은 어떤 것들,
묻어 버렸다고 생각한 느낌들에
아직도 생명력이 남아 있는 것 같았다.

과거의 삼연이 갑자기 열려 유령과 같은
형상이 나타났다. 극복했다고 믿은 어떤 것들,
묻어 버렸다고 생각한 느낌들에
아직도 생명력이 남아 있는 것 같았다.

이 작품은 오스틴, 발자크, 호손 등 선배 작가들의 '흔적'이 뚜렷하게 각인되어 있으면서 헨리 제임스 고유의 터치가 살아 있는 걸작이다. 1880년에 발표되어 간명한 상황 설정과 문체, 적은 수의 등장인물로 이루어진 이 장편소설은 이후 청소년부터 성인까지 널리 애독되어 왔으며 "헨리 제임스를 싫어하는 사람조차 『워싱턴 스퀘어』만큼은 좋아한다"는 말을 들을 정도로 공감을 불러일으키며 제임스 문학의 입문서 구실을 했다. 두 차례 영화화되었으며, 특히 몽고메리 클리프트와 올리비아 드하빌랜드가 주연한 윌리엄 와일러의 1949년 영화는 명작으로 남아 있다.

헨리 제임스는 어떠한 비밀도 남기지 않는다. 그는 모든 비밀을 마땅히 그래야 하는 방식으로, 즉 아름답게 드러낸다.
_ 조지프 콘래드

명료하고, 은근하며 차갑고, 아이러니하지만 상냥한, 섬세한 걸작.
_ 칼 밴 도렌

헨리 제임스
Henry James

리얼리즘 소설의 정점을 보여 준 헨리 제임스는 1843년 뉴욕의 명문가에서 태어났다. 아버지는 당대 최고의 지식인으로 손꼽혔고, 한 해 먼저 태어난 형은 철학자 윌리엄 제임스이다. 유럽에서 교육을 받은 제임스는 스물한 살의 나이에 작가의 길을 택했다. 이후 그는 주로 영국에 머무르면서 1916년 세상을 떠날 때까지 글쓰기에 매진했다. 제임스는 20편의 장편소설과 130편가량의 중단편, 12편의 연극, 여러 권의 여행기, 250여 편의 서평과 수십여 편에 달하는 비평문 그리고 만 통이상의 편지를 남겼다. 결혼도 하지 않고 50여 년을 전업 작가로 살았음을 감안하더라도 엄청난 양이다. 리비스는 『위대한 전통』에서 제임스를 영국 소설의 맥을 잇는 단 네 명의 작가 중 한 사람으로 지목했다(나머지는 제인 오스틴, 조지 엘리엇, 조지프 콘래드이다).

필사의 시간

22

개인적인 체험

個 人 的 な 体 験

오에 겐자부로 지음 · 서은혜 옮김

Kenzaburo Oe March 18, 2012 in Paris, France.
ⓒUlf Anderson / Getty Images

죽음과 삶의 갈림길에 설 때마다
인간은 그가 죽어 버려서 그와는 관계가 없어진 우주와
그가 여전히 살아 나가면서 관계를 이어가는 우주라는
두 개의 우주를 앞에 두게 되는 거야.

죽음과 삶의 갈림길에 설 때마다
인간은 그가 죽어 버려서 그와는 관계가 없어진 우주와
그가 여전히 살아 나가면서 관계를 이어가는 우주라는
두 개의 우주를 앞에 두게 되는 거야.

죽음과 삶의 갈림길에 설 때마다

인간은 그가 죽어 버려서 그와는 관계가 없어진 우주와

그가 여전히 살아 나가면서 관계를 이어가는 우주라는

두 개의 우주를 앞에 두게 되는 거야.

죽음과 삶의 갈림길에 설 때마다

인간은 그가 죽어 버려서 그와는 관계가 없어진 우주와

그가 여전히 살아 나가면서 관계를 이어가는 우주라는

두 개의 우주를 앞에 두게 되는 거야.

『개인적인 체험』은 지적 장애를 갖고 태어난 아이의 죽음을 원하는 청년의 영혼 편력, 절망과 일탈의 나날을 그리고 있다. 출구 없는 현실에 놓인 현대인에게 재생의 희망은 있는지 물음을 던지는 오에 겐자부로의 수작(秀作)이다. 이 작품은 오에의 인생과 작품 세계에 전환점이 되었으며 그가 노벨 문학상을 수상하는데 큰 영향을 주었다.

1963년 6월 장남 히카리가 뇌에 장애를 지니고 태어난 일을 계기로 쓴 장편소설로 영어, 프랑스어, 스페인어, 독일어, 스웨덴어 등 10개 국어로 번역되어 읽힘으로써 국제적으로도 오에의 대표작으로 여겨져 왔으며, 오에의 작품 가운데 가장 인기를 누린 작품이기도 하다.

작가는 시적 언어로 현실과 신화가 혼재된 세계를 창조하고, 곤경에 처한 현대인의 모습을 담아 당혹스러운 그림을 완성했다.
_ 노벨 문학상 선정 이유

오에 겐자부로의 문장은 송곳처럼 직설적이고 진솔하다.
_『라이프』

『개인적인 체험』은 우리 시대의 거의 완벽한 소설이다.
_「뉴욕 타임스」

오에 겐자부로
大江健三郎

오에 겐자부로는 1935년 일본 에히메현의 유서 깊은 무사 집안에서 태어났다. 1954년에 도쿄대학 불문과에 입학하여 와타나베 가즈오 교수의 가르침 밑에서 단테, 라블레, 발자크, 포, 예이츠 등을 비롯하여 사르트르의 실존주의와 반영웅주의에 영향을 받았다. 1957년『기묘한 일거리』를 도쿄대학 신문에 게재하고 평론가들의 좋은 평을 받으며 작가로 데뷔했다. 대학 재학 중인 1958년, 23세에『사육』으로 일본 최고 권위의 아쿠타가와상을 최연소 수상하면서 작가로서 명성을 얻었다. 1960년 평생의 친구이자 동지였던 사회파 영화 감독 이타미 주조의 여동생 이타미 유카리와 결혼했으며, 1963년 장남 오에 히카리가 뇌 이상으로 지적 장애를 가지고 태어나는 불행을 겪었다. 이를 계기로『개인적인 체험』,『허공의 괴물 아구이』,『핀처러너 조서』등 지적 장애아와 아버지와의 관계를 모색하는 여러 작품을 집필했다. 1994년 노벨 문학상을 수상하면서 가와바타 야스나리 이후 일본의 두 번째 수상자가 됐다.

필사의 시간

23

사형장으로의 초대

PRIGLASHENIE NA KAZN'

블라디미르 나보코프 지음 · 박혜경 옮김

René Magritte,
Le Blanc-Seing (1965)

꿈은 자신의 매우 불명료하고 희박한 상황 속에
우리의 지랑스러운 실제보다 훨씬 더 진실된
현실을 포함하고 있다.

꿈은 자신의 매우 불명료하고 희박한 상황 속에
우리의 지랑스러운 실제보다 훨씬 더 진실된
현실을 포함하고 있다.

꿈은 자신의 매우 불명료하고 희박한 상황 속에

우리의 자랑스러운 실제보다 훨씬 더 진실된

현실을 포함하고 있다.

꿈은 자신의 매우 불명료하고 희박한 상황 속에

우리의 자랑스러운 실제보다 훨씬 더 진실된

현실을 포함하고 있다.

20세기 러시아 문학과 미국 문학 양쪽에서 거대한 업적을 남긴 블라디미르 나보코프의 작품으로 1936년에 발표되었다. 기묘한 죄목으로 사형 선고를 받은 남자를 주인공으로 예술가의 사회적 고립을 풍자하고 있는 소설로 나보코프는 자신의 작품들 중 『사형장으로의 초대』를 가장 높이 평가한다고 말한 바 있다. 특히 이 소설에 등장하는 전체주의 국가는 '정신이 감금된 상태에 대한 극단적이고 환상적인 메타포'라 할 수 있다.

내가 쓴 작품 중 가장 가치 있다고 생각하는 것은 『사형장으로의 초대』다.
_ 블라디미르 나보코프, 1967년의 인터뷰

블라디미르 나보코프
Vladimir Nabokov

20세기가 낳은 러시아 문학의 거장이면서 미국 문학의 대표적 작가로도 인정받는 블라디미르 나보코프는 1899년 상트페테르부르크의 부유한 귀족 가문에서 태어났다. 어려서부터 영어와 러시아어, 프랑스어 등을 익히며 자유롭고 유복한 환경에서 자라나던 그는 1917년 러시아 혁명을 피해 가족들과 함께 유럽으로 망명했다. 나보코프는 1919년 케임브리지대학의 트리니티 칼리지에 입학하여 슬라브어를 전공했고, 1923년 대학을 졸업한 후에는 베를린으로 옮겨 영어를 가르치며 생활을 하는 한편 러시아 망명가들이 출판하던 신문과 잡지 등에 단편을 기고하기 시작했다. 첫 번째 장편소설인 『마셴카』(1926)를 비롯해 『절망』(1934), 『사형장으로의 초대』(1936), 『재능』(1938) 등의 장편소설과 단편집 『초르브의 귀환』(1930) 등을 연이어 발표함으로써 그는 이 시기 가장 대표적인 러시아 망명 작가로 인정받게 되었다. 특히 『사형장으로의 초대』는 작가의 초기 대표작으로 그의 가장 시적이고 환상적인 작품으로 평가받는다.

좁은 문 · 전원 교향곡

LA PORTE ÉTROITE·LA SYMPHONIE PASTORALE

앙드레 지드 지음 · 이동렬 옮김

James Ensor,
La Musique russe (1881)

사람들이 공연한 반대를 때때로 줄기지 않는다면,
많은 일이 훨씬 수월하게 이루어질 것이다.

사람들이 공연한 반대를 때때로 줄기지 않는다면,
많은 일이 훨씬 수월하게 이루어질 것이다.

사람들이 공연한 반대를 때때로 즐기지 않는다면,
많은 일이 훨씬 수월하게 이루어질 것이다.

사람들이 공연한 반대를 때때로 즐기지 않는다면,
많은 일이 훨씬 수월하게 이루어질 것이다.

앙드레 지드는 20세기 프랑스의 대표 작가 가운데 한 명이다. 『좁은 문』은 그때까지 잘 알려져 있지 않던 작가를 유명하게 만든 출세작이며 그의 많은 작품들 중 가장 즐겨 읽히는 작품이라는 문학사적 측면에서만이 아니라, 내용과 형식의 조화로운 일치를 보여 줌으로써 프랑스 고전주의를 성공적으로 계승하고 있는 작품이라는 의미에서도 지드의 대표적으로서 손색이 없다.

『전원 교향곡』은 중편소설 정도에 해당할 짤막한 길이의 작품으로 1916년경 지드가 겪었던 종교적 위기를 잘 반영하고 있다. 간결하고 명쾌하며 절제된 문체가 작품의 단순한 구조를 떠받치는 것이 특징이다.

앙드레 지드
André Gide

앙드레 지드는 1869년 파리에서 부유한 집안의 외아들로 태어났다. 건강도 좋지 않고 학교 생활에도 잘 적응하지 못한 그는 집에서 독서를 하며 지냈다. 15세 때 3년 연상의 외사촌 누이 마들렌 롱도를 사랑하게 된 것은 그의 일생에서 가장 중요한 사건이었다. 1893년에 떠난 2년간의 아프리카 여행은 지드에게 육체적, 도덕적인 모든 금기로부터의 해방감이라는 경이적인 체험을 선사했다. 식민지의 비참함을 묘사한 『콩고 기행』(1925) 후 점차 사회 현실에 눈을 뜬 지드는 공산주의 운동의 열렬한 지지자가 되어 세계평화회의에 참석하고 소련을 방문하였다. 그러나 그곳에서 자신이 체험한 환멸을 정직하게 기술한 『소련 기행』(1936)으로 좌파의 증오와 공격을 불러일으키며 다시 고립되기도 했다.

예브게니 오네긴

EVGENII ONEGIN

알렉산드르 푸시킨 지음 · 김진영 옮김

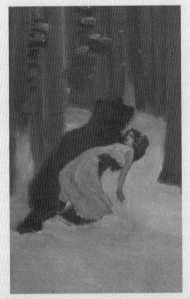

Korovin, Konstantin Alexeyevich, Tatyana's dream.
Illustration for the novel in verse Eugene Onegin by A. Pushkin.

꿈결에 날아가듯, 우리 또한 몽상 속에
청춘의 첫 장으로 달려가곤 했었다.

꿈결에 날아가듯, 우리 또한 몽상 속에
청춘의 첫 장으로 달려가곤 했었다.

꿈결에 날아가듯, 우리 또한 동상 속에
청춘의 첫 장으로 달려가곤 했었다.

꿈결에 날아가듯, 우리 또한 동상 속에
청춘의 첫 장으로 달려가곤 했었다.

『예브게니 오네긴』은 푸시킨이 9년에 걸쳐 완성한, 총 5천 5백여 행으로 이루어진 시로 쓴 소설이다. 이 작품의 발표와 더불어 비로소 러시아 문학은 사실적인 문학 작품을 가지게 되었다는 평가를 받았다. 또한 차이콥스키가 이 소설에 소재를 얻어 같은 이름의 3막 가극을 작곡해 1879년 모스크바에서 초연하기도 했다. '시'답게 고정된 형식과 운율이 처음부터 끝까지 유지되는, 극상의 기교를 발휘한 작품이며, '소설'답게 주인공의 내면적 성장과 당대 러시아 사회와 사상을 묘사한 걸작 장편 소설이기도 하다. 푸시킨은 작품이 완성되기도 전에 『예브게니 오네긴』을 자신의 최고의 작품이라 칭한 바 있다.

난 지금 소설이 아니라 시로 된 소설을 쓰고 있다네. 굉장한 차이지.
_ 푸시킨이 친구 바젬스키에게 쓴 편지

알렉산드르 푸시킨
Aleksandr Pushkin

푸시킨은 1799년 모스크바에서 태어났다. 아버지는 몰락한 귀족이었으나, 프랑스 고전 문학으로 채워진 서고는 조숙한 아들의 문학적 재능을 키워 주었다. 어린 푸시킨은 페테르부르그 근교 차르스코예 셀로의 황실 리세에서 교육을 받았다. 여덟 살 때 처음 프랑스어로 시를 쓰기 시작한 푸시킨의 공식적인 문단 데뷔는 열다섯 살이 되던 해인 1814년이었다. 이듬해 원로 시인 데르자빈이 참석한 자리에서 낭독된 시 「차르스코예 셀로의 회상」은 그를 러시아 문학의 기대주로 자리매김해 주었다. 리세를 졸업한 뒤 1817년부터 1820년까지 외무성에서 근무하다가, 체제 저항적 시들이 문제가 되어 러시아 남쪽으로 유배되었다. 이 기간에 그는 역사극 「보리스 고두노프」를 쓰고 『예브게니 오네긴』을 시작하여 제6장까지 진행했다. 1826년 출판된 그의 첫 시선집은 두 달 만에 품절되는 인기를 얻기도 했다.

그라알 이야기

LE ROMAN DE PERCEVAL OU LE CONTE DU GRAAL

크레티앵 드 트루아 지음 · 최애리 옮김

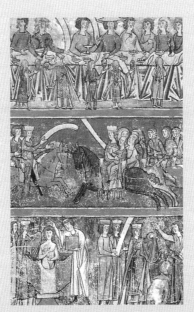

Wolfram von Eschenbach,
Parzival 삽화(13세기)

모든 일에는 열심과 노력과 인내가 필요하지.

이 세 가지를 합치면 무엇이든 배울 수 있다네.

모든 일에는 열심과 노력과 인내가 필요하지.

이 세 가지를 합치면 무엇이든 배울 수 있다네.

모든 일에는 열심과 노력과 인내가 필요하지.
이 세 가지를 합치면 무엇이든 배울 수 있다네.

모든 일에는 열심과 노력과 인내가 필요하지.
이 세 가지를 합치면 무엇이든 배울 수 있다네.

크레티앵 드 트루아의 마지막 작품이다. 12세기 무렵 프랑스에서 활동한 트루아는 '아더 왕 이야기'를 소설로 쓴 첫 세대 작가로 꼽힌다. 이야기는 크게 두 부분으로 구성되어 있다. 전반부는 외지고 거친 숲에서 자신의 이름도 모른 채 홀어머니 밑에서 자란 소년 페르스발의 이야기가 전개되고, 후반부는 아더 왕의 또 다른 기사 고뱅이 등장한다.

　아더 왕 이야기는 브리튼의 역사와 옛 켈트족의 신화, 기독교적 요소가 교차하는 지점에 위치한 작품으로 한 허구적인 왕국의 역사인 동시에 인류 구원의 역사로까지 해석될 수 있는 폭과 깊이를 가지고 있다. 이는 그 중심에 '성배'라고 하는 성스러운 상징물이 자리하고 있기 때문이다. 『그라알 이야기』는 바로 이 아더 왕 이야기의 기폭제가 된 작품이다.

크레티앵 드 트루아
Chrétien de Troyes

12세기 후반기에 활동한 프랑스 작가다. 그의 생애에 관해서는 작품 내의 몇몇 단서들로 미루어 짐작할 수 있을 뿐인데, 샹파뉴 지방의 트루아 출신으로, 1135~1140년에 태어나 1160~1172년 사이에 마리 드 샹파뉴의 궁정에서 활동했으며 1191년경에 죽었을 것으로 추정된다. 주요 작품으로는 『에렉과 에니드』, 『클리제스』, 『수레의 기사 랑슬로』, 『사자의 기사 이뱅』, 그의 죽음으로 인해 미완성으로 남겨진 『그라알 이야기』가 전해진다. 이런 작품들에서 그는 당대의 궁정풍 이데올로기와 기사 개인의 내적 추구를 형상화했다. 『그라알 이야기』 이후 약 반세기 동안 수많은 또 다른 그라알 소설들이 나오면서 아더 왕 이야기는 이 작품을 중심으로 재편성되어 발전했다.

필사의 시간
27 · 28

유림외사

儒林外史

오경재 지음 · 홍상훈 외 옮김

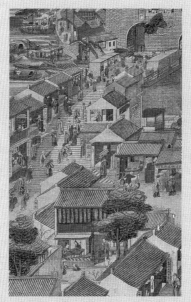

소주로 들어가는 관문을 묘사한 목판화(1734)

모름지기 도이관 제 손으로 떠떰 흘려 빛어야
온전히 자기 것인 법

모름지기 도이관 제 손으로 떠떰 흘려 빛어야
온전히 자기 것인 법

모름지기 돈이란 제 손으로 피땀 흘려 벌어야
온전히 자기 것인 법

모름지기 돈이란 제 손으로 피땀 흘려 벌어야
온전히 자기 것인 법

눈물을 머금은 두 사람의 눈을 함께 담아
한 목소리로 울게 하려 한 것이다.

눈물을 머금은 두 사람의 눈을 함께 담아
한 목소리로 울게 하려 한 것이다.

눈물을 머금은 두 사람의 눈을 함께 담아

한 목소리로 울게 하려 한 것이다.

눈물을 머금은 두 사람의 눈을 함께 담아

한 목소리로 울게 하려 한 것이다.

중국 풍자소설의 효시로 평가받는『유림외사』는 오경재가 거듭되는 불행과 고통 속에서 체험을 통해 비판적으로 통찰한 청대의 사회 현실, 특히 타락한 지식인 사회의 본질을 파헤쳐 무려 10년에 걸친 각고의 노력 끝에 문학적으로 형상화한 자전적 걸작이다. 청대 지식인 사회의 위선적이고 비틀린 모습을 각 회에 등장하는 온갖 인물 군상을 통해 찬찬히 관람할 수 있도록 구성되어 있다. 이 작품은 병든 사회 제도 전반에 대한 고발이자 그 속에서 무력하게 스러져 가는 개별 지식인들의 실상에 대한 비판이기도 하다.

오경재
吳敬梓

오경재는 자가 민헌(敏軒)이고 호는 입민(粒民)으로 만년에는 문목노인(文木老人), 진회우객(秦淮寓客)이라고도 했다. 안휘성 전초현의 비교적 유복한 관료 집안에서 1702년에 태어난 오경재는 23세 무렵까지 정통적인 유가 교육을 받으며 과거 시험을 준비했고 우수한 성적으로 1차 시험에 합격해 수재(秀才)가 되었다. 그러나 생부(生父)와 사부(嗣父)의 사망, 뒤이어 유산 분배 문제를 놓고 벌어진 친척 간의 다툼, 아내의 병사, 잇단 과거 실패로 인한 좌절과 방황 등을 겪은 후 33세 되던 해에 고향을 떠나 남경으로 이주했다. 이후 36세 되던 해에 일종의 인재 추천 제도인 박학홍사과(博學鴻詞科)에 천거되었으나 병이 들어 정시(廷試)에 참가하지 못하고, 41세까지 남경에 머물면서 명사들과 교유했다. 특히 이 시기에 그는 남경 선현사(先賢祠)를 수리하는 데에 참여하면서 그나마 얼마 남지 않은 재산을 모두 잃고, 이후로 죽을 때까지 가난에 시달리며 남경과 양주(揚州), 고향 등지를 떠돌다가 1754년 양주에서 객사했다.

필사의 시간
29·30

폴란드 기병

EL JINETE POLACO

안토니오 무뇨스 몰리나 지음 · 권미선 옮김

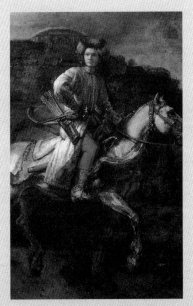

Rembrandt van Rijn,
De Poolse ruiter (c. 1655)

당신의 심장 위로 나를
우표처럼 올려놓으시오.

당신의 심장 위로 나를
우표처럼 올려놓으시오.

당신의 심장 위로 나를
우표처럼 올려놓으시오.

당신의 심장 위로 나를
우표처럼 올려놓으시오.

내가 기억하고 있고, 내가 당신에게

그 기억을 얘기해 줌으로써

당신이 존재하고 있다는 걸 안다는 게 좋아요.

내가 기억하고 있고, 내가 당신에게

그 기억을 얘기해 줌으로써

당신이 존재하고 있다는 걸 안다는 게 좋아요.

내가 기억하고 있고, 내가 당신에게

그 기억을 얘기해 줌으로써

당신이 존재하고 있다는 걸 안다는 게 좋아요.

내가 기억하고 있고, 내가 당신에게

그 기억을 얘기해 줌으로써

당신이 존재하고 있다는 걸 안다는 게 좋아요.

현대 스페인 문학의 대표 작가인 안토니오 무뇨스 몰리나가 독재자 프랑코 이후 스페인의 역사를 개인사와 결부지어 함께 다룬 장편소설이다. 내전과 독재로 얼룩진 어두운 스페인 현대사의 상처를 어떻게 극복할 것인가라는 주제를 다룬 작품이다. 주인공 마누엘과 나디아의 개인사를 바탕으로, '1898년 스페인의 대재앙'부터 거슬러 올라가 스페인 내전 발발과 이후 프랑코 독재 기간, 프랑코 사후 민주화 이행기와 같은 집단적인 역사를 덧입힘으로써 스페인 현대사 전체를 조명하고 있다. 소설 제목으로 차용된, 1655년경 렘브란트가 그린 것으로 추정되는 작품「폴란드의 기병」은 300년의 세월을 가로질러, 스페인의 과거와 작가의 유년 시절 기억을 억누르고 살던 마누엘에게 날아와 꽂히고, 자신의 과거와 화해하도록 이끈다. 『폴란드 기병』은 탄탄한 이야기 전개 구조를 통해 주인공 마누엘의 가족사와 스페인의 역사를 재현해 내면서 포스트모던 걸작으로서의 면모를 보여 준다.

안토니오 무뇨스 몰리나
Antonio Muñoz Molina

1956년 스페인 안달루시아 지방의 하엔에서 태어났다. 그라나다대학에서 예술사를 전공하고, 마드리드대학에서 언론학을 공부했다. 1986년 공무원으로 근무하면서 10여 년에 걸쳐 집필한 첫 장편소설 『행복한 사람』으로 주목을 받으며 이카로스 문학상을 수상했으며, 이듬해 발표한 『리스본의 겨울』로 유명 작가의 반열에 올랐다. 1995년 무뇨스 몰리나는 마흔도 되지 않은 나이에 스페인 한림원의 정회원으로 선출되면서 세상을 놀라게 하였다. 이후 그는 뉴욕의 세르반테스 문화원 원장을 역임하였고 소설에 국한되지 않고 에세이스트로서도 활동하고 있다.

라 셀레스티나

LA CELESTINA

페르난도 데 로하스 지음 · 안영옥 옮김

September 17, 2008. Zarzuela Theatre, Madrid, Spain.
Dress rehearsal of the opera "La Celestina"

괴로워하는 사람은 좀 울게 내버려 두는 것도 좋아.
울음과 한숨이 아픈 가슴을 가라앉힐 수도 있으니까.

괴로워하는 사람은 좀 울게 내버려 두는 것도 좋아.
울음과 한숨이 아픈 가슴을 가라앉힐 수도 있으니까.

괴로워하는 사람은 좀 울게 내버려 두는 것도 좋아.
울음과 한숨이 아픈 가슴을 가라앉힐 수도 있으니까.

괴로워하는 사람은 좀 울게 내버려 두는 것도 좋아.
울음과 한숨이 아픈 가슴을 가라앉힐 수도 있으니까.

스페인 최고(最古)의 소설로 꼽히는 이 작품은 "만일 스페인에 『돈키호테』가 없었다면 대신 그 영광을 누렸을 작품"이라 할 정도로 높이 평가받는 것으로, 스페인 사실주의 문학의 선구가 되었을 뿐만 아니라, 세계문학사의 원형 중 하나를 이루었다. 이 작품은 신 중심 사회이던 중세가 막을 내리고 인간 중심 사회로 바뀌어 가던 시기의 산물로서, 인생과 사랑, 운명과 신에 대해 다각도로 생각하게 한다.

특히 유대인으로서 영민하나 사회에 발붙일 곳이 없었던 작가는 누구보다도 시대의 공기를 예민하게 감지했다. 당시 스페인 당국은 이단 심문소를 설치하여 조상들의 종교까지 추적하여 가톨릭 피의 순수성을 강요했으며, 그렇게 개종한 사람에게조차도 스페인 땅에서 살아간다는 것은 녹록치 않은 일이었다. 『라 셀레스티나』 속에는 이런 전환기의 기운이 생생하게 녹아 있으며, 정신과 물질, 개인 가치와 사회 제도, 주인과 하인, 인간 존재와 그 본질의 투쟁과 갈등이 당시 스페인 하층 문화를 배경으로 화려하게 펼쳐져 있다.

이것은 너무나 인간적인 작품이라 그 노골적인 표현만 좀 더 감추었더라면 불후의 명작이 되었을 것이다.
_ 미겔 데 세르반테스

페르난도 데 로하스
Fernando de Rojas

페르난도 데 로하스는 1470년 톨레도주의 라 푸에블라 데 몬탈반에서 가톨릭으로 개종한 유대인 집안에서 태어났다. 1496년 살라망카대학에서 법학사 학위를 받았으며 25세 되던 무렵에 그의 유일한 작품인 『라 셀레스티나』를 집필한 것으로 추측된다. 스페인 문학사에서 『돈키호테』에 버금가는 것으로 평가받는 이 작품은 무려 32쇄를 거듭해서 인쇄할 정도로 큰 인기를 누렸다. 1507년에 역시 가톨릭으로 개종한 유대계 집안의 딸인 레오노르 알바레스 데 몬탈반과 결혼했으며, 그녀와의 사이에서 일곱 명의 자식을 낳았고, 1541년 세상을 뜰 때까지 변호사 일을 계속했다.

필사의 시간
32

고리오 영감

LE PÈRE GORIOT

오노레 드 발자크 지음 · 이동렬 옮김

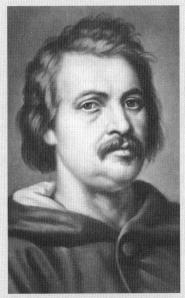

Honore de Balzac
©Chris Hellier/Corbis via Getty Images

성공하기를 원하면,

우선 그처럼 감정을 노골적으로 드러내지 마세요.

성공하기를 원하면,

우선 그처럼 감정을 노골적으로 드러내지 마세요.

성공하기를 원하면,

우선 그처럼 감정을 노골적으로 드러내지 마세요.

성공하기를 원하면,

우선 그처럼 감정을 노골적으로 드러내지 마세요.

발자크 특유의 '인물 재등장 기법'이 최초로 사용된 소설로, 그의 작품 세계에서 중요한 위치를 차지한다. 발자크 연구자들은 1833년에서 1834년을 소설가로서 발자크의 생애에서 결정적인 시기로 생각하고 있다. 『고리오 영감』은 바로 이 시기에 쓰인 작품이다. 한 순진한 청년이 주변 인물들의 급속한 파국을 통해 사회의 진실을 온몸으로 깨닫게 되는 이야기인 『고리오 영감』은 발자크 작품 중에서 가장 잘 알려진 대표작으로서, 뒷날 도스토옙스키의 『죄와 벌』이나 영화 「대부」에도 그 영향을 찾아볼 수 있다.

발자크는 가장 위대한 인물 중에서도 으뜸이었고, 최고 중의 최고였다. 그의 모든 작품들은 하나의 작품을 이루는데, 그것은 살아 있고, 빛나며, 심오하다. 그 속에는 우리 시대의 문명 전체가 오고 가고, 걷고 움직이는 것을 볼 수 있다.
_ 빅토르 위고

나는 발자크가 뛰어난 관찰자로서 명성이 높다는 점에 매번 놀란다. 내게는 그의 가장 큰 장점이 계시자, 그것도 열성적인 계시자라는 데 있다고 여겨진다.
_ 샤를 보들레르

오노레 드 발자크
Honore de Balzac

발자크는 1799년 투르에서 자수성가한 부르주아의 아들로 태어났다. 1829년 첫 작품 『마지막 올빼미당원』을 출간한 이후 20여 년간 방대한 '인간극'을 창조해 나갔다. 제목이 보여 주듯 단테의 『신곡』에 필적하면서 동시에 프랑스 호적부와 경쟁한다고 호언할 정도로 당대 사회를 총체적으로 보여 주려는 계획이었다. 1850년 발자크는 오랜 연인이었던 한스카 부인과 그처럼 고대하던 결혼식을 올린 지 두 달 뒤 서거했다. 그의 죽음으로 애초에 의도한 130여 편이 아닌 90여 편의 장편소설로 마감된 '인간극'은, 미완이기는 하나 누구도 감히 추종할 수 없는 거대한 업적으로 남았다.

필사의 시간

33

키 재기 외

たけくらべ

히구치 이치요 지음 · 임경화 옮김

歌川廣重,「京橋竹橋」(1857)

한번 맺은 인연은 회복하기 쉽다고 하잖아.

또 돌아올 수도 있어. 걱정 마.

주문 하나 외우면서 기다리면 되는 거야.

한번 맺은 인연은 회복하기 쉽다고 하잖아.

또 돌아올 수도 있어. 걱정 마.

주문 하나 외우면서 기다리면 되는 거야.

한번 맺은 인연은 회복하기 쉽다고 하잖아.

또 돌아올 수도 있어. 걱정 마.

주문 하나 외우면서 기다리면 되는 거야.

한번 맺은 인연은 회복하기 쉽다고 하잖아.

또 돌아올 수도 있어. 걱정 마.

주문 하나 외우면서 기다리면 되는 거야.

히구치 이치요는 일본 근대 최고의 여류 소설가이자 일본 지폐의 인물로도 채택된 작가이다. 이 책은 그녀의 대표적인 작품을 모은 것이다. 이치요의 소설은 특권 계급의 '여류 소설가'들이 상류 사교계와 같은 협소한 세계를 소재로 취하던 관행에서 벗어나 다양한 여성의 삶과 고뇌를 언어화했다. 이는 아버지의 사업 실패와 그로 인한 죽음 등으로 16세의 나이에 호주가 되어 평생 가난의 저주를 끊을 수 없었던 작가 자신의 삶이 투영된 것이라고 할 수 있다. 대표작인 「키 재기」는 그녀가 죽기 10개월 전에 완성한 것으로, 유곽인 요시와라의 구시대적 활기와 메이지적인 어둠, 사치와 빈곤, 해학과 슬픔이 교차하는 세계에서 일상을 살아가는 소년, 소녀들과 그들의 사랑을 그린 작품이다.

히구치 이치요
樋口一葉

본명은 히구치 나쓰(樋口奈津)다. 일본 근대의 서막이 열린 1872년 도쿄의 한 하급 무사 집안에서 태어났다. 아버지의 죽음으로 16세의 나이에 호주가 된 그녀는 실질적으로 생계를 책임져야 했다. 20세 때 첫 작품인 「밤 벚꽃」에 이어 「매목」을 발표했지만 큰 수입은 못 되었다. 23세 때 『문학계』에 「키 재기」를 발표하기 시작했고, 『문예구락부』에 「탁류」, 「십삼야」 등도 연이어 발표했다. 이 듬해에는 「갈림길」, 「나 때문에」 등을 집필했으며, 「키 재기」 또한 완성함으로써 문단의 총아로 부상했다. 그러나 재능을 꽃피우기도 전에 1896년 과로로 인한 폐결핵 악화로 24년의 짧은 생을 마감했다. 그녀의 비극적인 삶과 대조적으로 이치요는 사후 얼마 되지 않은 시기부터 당대 최고의 여성 소설가로 화려한 명성을 얻었다. 그녀의 작품은 그때부터 일본 근대 문학의 정전 목록에 올라 지금까지도 사랑받고 있다.

돈 후안 외

EL BURLADOR DE SEVILLA Y CONVIDADO DE PIEDRA

티르소 데 몰리나 지음 · 전기순 옮김

Alexandre E. Fragonard,
Don Juan and the statue of the commander.
©Imagno/Getty Images

사랑에는 요새도, 성벽도, 축성도, 파수꾼도,
하인들의 꼼꼼한 감시도 무용지물이지.
사랑은 아이 같은 힘만으로도
두꺼운 장벽을 뚫어 버린다네.

사랑에는 요새도, 성벽도, 축성도, 파수꾼도,
하인들의 꼼꼼한 감시도 무용지물이지.
사랑은 아이 같은 힘만으로도
두꺼운 장벽을 뚫어 버린다네.

사랑에는 요새도, 성벽도, 축성도, 파수꾼도,
하인들의 꼼꼼한 감시도 무용지물이지.
사랑은 아이 같은 힘만으로도
두꺼운 장벽을 뚫어 버린다네.

사랑에는 요새도, 성벽도, 축성도, 파수꾼도,
하인들의 꼼꼼한 감시도 무용지물이지
사랑은 아이 같은 힘만으로도
두꺼운 장벽을 뚫어 버린다네.

17세기 스페인 황금시대를 대표하는 극작가 티르소 데 몰리나의 대표 희곡 「돈 후안」은 햄릿, 돈키호테, 파우스트 등과 함께 서구 문화의 신화적 아이콘 중 하나로, 뒷날 몰리에르, 바이런, 모차르트, 푸시킨 등이 저마다 특색 있는 돈 후안 이야기를 창조하게 되었다. 이 이야기의 원형을 제시한 것이 바로 티르소의 결작 「돈 후안」이다.

티르소는 이 작품에서 구전하던 해골의 초대와 끝없는 욕망을 가진 사나이를 재창조해 냈다. 그 결과 돈 후안은 명백한 죽음의 위협도 두려워하지 않고 신에게도 굴복하지 않는 인간 의지의 대표자로 간주되었고 그의 방탕과 천벌 이야기는 형이상학적 차원으로 고양되기에 이르렀다. 돈 후안 이야기는 오늘날에도 근대인의 의지를 무엇으로 제어할 수 있을까라는 문제를 제기하는 결작으로 평가받고 있다.

티르소 데 몰리나
Tirso de Molina

돈 후안 이야기의 원형을 세운 티르소 데 몰리나는 스페인 최고의 극작가 중 한 사람이다. 그의 출생 시기는 1580년경으로 추정되지만 논쟁의 대상이다. 그의 유년 시절에 대해서는 알려진 바가 없다. 가톨릭 사제가 된 이후 연극에 취미를 갖게 되어 희곡을 집필하기 시작했으며, 1624년 발간된 첫 작품집의 서문에서 이미 3백 편을 집필해 놓았노라고 호언했다. 하지만 1625년 미풍양속을 해친다는 이유로 비난을 받고, 종단에 의해 "앞으로 종교극만 쓰라"는 징계를 당하게 된다. 다음 해 그는 복권되었고 집필과 출판도 허락되었지만, 작품의 수는 눈에 띄게 줄었고 내용적으로는 신의 심판을 부각시키는 경향이 나타났다. 1630년 작품인 『돈 후안, 석상에 초대받은 세비야의 유혹자』와 1635년 작품인 『불신자로 징계받은 자』는 티르소가 당시 경험한 압박과 갈등을 잘 보여 주는 작품이다. 이후 사제로서 고위직에 오르며 종단의 역사를 집필했고, 1648년 수도원장으로 타계했다.

필사의 시간

35

젊은 베르터의 고통

DIE LEIDEN DES JUNGEN WERTHER

요한 볼프강 폰 괴테 지음 · 정현규 옮김

Illustration for The Sorrows of Young Werther.
©De Agostini via Getty Images

이 세상에서 인간에게 사랑보다
더 필요한 게 없다는 것은 정말 분명한 사실이야.

이 세상에서 인간에게 사랑보다
더 필요한 게 없다는 것은 정말 분명한 사실이야.

이 세상에서 인간에게 사랑보다

더 필요한 게 없다는 것은 정말 분명한 사실이야

이 세상에서 인간에게 사랑보다

더 필요한 게 없다는 것은 정말 분명한 사실이야

『젊은 베르터의 고통』은 출간되자마자 유럽 전역에 엄청난 화제를 불러일으켰다. 연관된 수많은 예술 작품이 쏟아져 나왔는데 독일에서만 무려 140종이 넘는 판본이 출현했다. 이 작품을 일곱 번이나 읽은 나폴레옹이 괴테를 만났을 때 베르터를 먼저 화제에 올렸다는 이야기는 유명한 일화 가운데 하나다. 베르터의 열병이라 할 정도로 이 작품은 당시 유럽인들의 삶을 지배했으며 20세기에 들어서도 여전히 수많은 작가의 상상력을 자극했다. 특히 이 소설은 기존의 무미건조한 형식미에서 탈피해 인간 본연의 감정에 충실할 것과 인습적인 것에 저항했던 괴테의 질풍 노도 시기를 대표하는 작품이다.

괴테는 유일하게 독일적인 예외다. 괴테는 하나의 문화다.
_ 프리드리히 니체

매혹적인 감정과 예술에 대한 조숙한 이해가 합쳐진 걸작이다.
_ 토마스 만

이 작품 전체는 시민적 혁명을 준비하는 과정에서 생겨난 저 새로운 인간에 대한 빛나는 고백이다.
_ 죄르지 루카치

요한 볼프강 폰 괴테
Johann Wolfgang von Goethe

1749년 8월, 황실 고문관인 아버지와 프랑크푸르트 시장의 딸인 어머니 사이에서 태어났다. 1765년에 법률학을 배우기 위해 라이프치히대학에 입학했으나 폐결핵으로 학업을 중단하고 귀향했다. 1770년 슈트라스부르크대학에 입학하여 다시 법률 공부를 하는 동시에 의학 강의도 들었다. 1774년에는 작가의 대표작 중 하나인『젊은 베르터의 고통』을 발표해 일약 문단에서 이름을 떨쳤으며, 1786년에 이뤄진 2년간의 이탈리아 여행을 통해 예술가로서의 자신을 재발견하게 된다. 이후 독일 문학 최초의 사회 소설로 평가받는『친화력』을 비롯해 자서전의 백미로 꼽히는『시와 진실』1~3부도 펴냈다. 그 외에 작품으로『서동시집』,『빌헬름 마이스터의 편력 시대』, 만년의 대작이자 괴테를 대표하는 걸작인『파우스트』등이 있다. 1832년 바이마르 자택에서 운명했다.

필사의 시간

36

모스크바발 페투슈키행 열차

MOSKVA-PETUSHKI

베네딕트 예로페예프 지음 · 박종소 옮김

Passengers sitting on comfortably uncrow.
©Igor Gavrilov/Getty Images

우리의 내일은 우리의 어제나 우리의 오늘보다 더 밝다.
그러나 누가 우리의 모레가 우리의 그저께보다
더 형편없지 않을 거라고 보증하겠는가?

우리의 내일은 우리의 어제나 우리의 오늘보다 더 밝다.
그러나 누가 우리의 모레가 우리의 그저께보다
더 형편없지 않을 거라고 보증하겠는가?

우리의 내일은 우리의 어제나 우리의 오늘보다 더 밝다.
그러나 누가 우리의 노래가 우리의 그저께보다
더 형편없지 않을 거라고 보증하겠는가?

우리의 내일은 우리의 어제나 우리의 오늘보다 더 밝다.
그러나 누가 우리의 노래가 우리의 그저께보다
더 형편없지 않을 거라고 보증하겠는가?

지하 출판물로 유통되다가 서방 세계에 출판되어 작가에게 전 세계적인 명성을 안겨 준 작품으로 브레즈네프 시대(1960~1970년대) 러시아 문학의 최대 수확 중 하나이다. 오늘날에도 활발히 연구되고 논의되는 이 작품은 접근하기 쉬우면서도 다양한 해석이 가능하다는 평가를 받고 있으며, 독일에서 영화화된 것을 비롯해 여러 나라에서 연극으로 각색되기도 했다.

『모스크바발 페투슈키행 열차』는 브레즈네프 시대 코미디의 절정이다. 보드카가 흥건한 이 고전은, 절대적으로 부패한 사회에서 이곳이 아닌 그곳에 도달하려는 어느 망가진 남자의 시도를 그리고 있다. 일프와 페트로프 이후 최고의 러시아 희극이다.
_ 뉴요커

베네딕트 예로페예프
Venedikt Yerofeyev

1938년 극권의 콜라 반도에서 태어났다. 모스크바대학에서 재학 중이던 1957년 교련 수업 불참을 이유로 제적되었다. 이때부터 다양한 직업을 전전했다. 1956년부터 1958년 사이에 쓰인 『정신병자의 수기』는 그의 초창기 작품들 중 하나로 가장 부조리하다. 1962년에 쓴 「복음」은 '러시아 실존주의의 창세기', '뒤집힌 니체'로 평가받기도 했다. 1970년에는 작가에게 세계적인 명성을 안겨 준 『모스크바발 페투슈키행 열차』를 발표했다. 1985년 후두암에 걸린 작가는 1990년 모스크바에서 타계했다.

죽은 혼

MERTVYE DUSHI

니콜라이 고골 지음 · 이경완 옮김

© David Wall/Getty Images

이 세상 그 무엇도 그다지 신비롭지 않기 때문에
즐거운 일도 그 앞에서 너무 꾸물거리면 한순간
슬픈 일로 변해 버리고, 동잡을 수 없는 생각들이
머릿속으로 비집고 들어오기 마련이다.

이 세상 그 무엇도 그다지 신비롭지 않기 때문에
즐거운 일도 그 앞에서 너무 꾸물거리면 한순간
슬픈 일로 변해 버리고, 동잡을 수 없는 생각들이
머릿속으로 비집고 들어오기 마련이다.

이 세상 그 무엇도 그다지 신비롭지 않기 때문에
즐거운 일도 그 앞에서 너무 꾸물거리면 한순간
슬픈 일로 변해 버리고, 종잡을 수 없는 생각들이
머릿속으로 비집고 들어오기 마련이다.

이 세상 그 무엇도 그다지 신비롭지 않기 때문에
즐거운 일도 그 앞에서 너무 꾸물거리면 한순간
슬픈 일로 변해 버리고, 종잡을 수 없는 생각들이
머릿속으로 비집고 들어오기 마련이다.

이 소설은 농노 체제를 기반으로 한 19세기 러시아 지주 사회의 도덕적 퇴폐, 관료 체계의 모순과 부정 등을 사실적이고 비판적으로 그려 낸, 러시아 리얼리즘 문학의 출발점이라 할 수 있다. 이 작품의 제목인 "죽은 혼"은 중의적인 표현으로서, 문자적인 의미로는 '죽은 혼'이고, 19세기 러시아 사회에서 관용적으로 통용되는 의미로는 '죽은 농노'라는 뜻이다. 고골은 종교적인 뉘앙스가 담긴 "죽은 혼"이라는 제목으로 동시대인들의 삶의 비속함을 풍자하고자 했다. 기독교에서 악인은 영적으로 잠들어 있거나 눈을 감고 있는 상태로 비유된다. 고골은 『죽은 혼』에서 비속한 사람 혹은 악인은 몸은 살아 있으나 영혼은 죽은 것이나 다름없다는 의미에서 비유적으로 "죽은 혼" 혹은 "산 송장"이라는 말로 표현했다.

고골의 4차원 산문에 비하면 푸시킨의 산문은 3차원이다.
_ 블라디미르 나보코프

니콜라이 고골
Nikolai Gogol

니콜라이 고골은 1809년 우크라이나 폴타바에서 태어났다. 우상 푸시킨을 만난 이후 그의 조언에 자극을 받아 『죽은 혼』 제1권 집필에 착수했고, 1836년 『검찰관』을 초연하여 대중적으로 큰 성공을 거두었으나 문인들과 일반 대중이 자신의 종교적이고 교훈적인 의도를 이해하지 못하는 것에 환멸을 느껴 유럽으로 떠났다. 그의 창작 시기에서 최고의 해였던 1842년에는 「외투」, 「타라스 불리바」, 「초상화」가 수록된 작품 선집 출간을 비롯해, 「결혼」, 「로마」, 「노름꾼」, 그리고 그의 최고작인 『죽은 혼』 제1권을 발표했다. 이후 자신의 사회, 예술관을 새롭게 재구성하여 「찬미가에 대한 묵상」, 『친구와의 서신 교환선』, 「작가의 고백」 등을 집필했다. 1845년에 『죽은 혼』 제2권을 완성했으나 바로 불태웠고, 1852년 제2권의 두 번째 판을 완성했으나 또다시 원고를 불태우고, 그로부터 10여 일 뒤에 타계했다.

필사의 시간

38

워더링 하이츠

WUTHERING HEIGHTS

에밀리 브론테 지음 · 유명숙 옮김

Claude Monet,
Femme à l'ombrelle tournée vers la gauche (1886)

모든 것이 소멸해도 그가 남는다면 나는 계속 존재해.
그러나 다른 모든 것은 있되 그가 사라진다면
우주는 아주 낯선 곳이 되고 말 거야.

모든 것이 소멸해도 그가 남는다면 나는 계속 존재해.
그러나 다른 모든 것은 있되 그가 사라진다면
우주는 아주 낯선 곳이 되고 말 거야.

모든 것이 소멸해도 그가 남는다면 나는 계속 존재해.
그러나 다른 모든 것은 있어도 그가 사라진다면
우주는 아주 낯선 곳이 되고 말 거야.

모든 것이 소멸해도 그가 남는다면 나는 계속 존재해.
그러나 다른 모든 것은 있어도 그가 사라진다면
우주는 아주 낯선 곳이 되고 말 거야.

'폭풍의 언덕'이라는 책 이름으로 너무나 유명한 소설로 끈질기게 유지되어 온 제목을 바로잡고, 작품 속의 사투리도 살려 원작의 분위기를 최대한 재현한 책이다. 『워더링 하이츠』는 두 개의 저택, 즉 워더링 하이츠와 스러시크로스 그레인지를 중심으로 하는 소설로, 두 저택은 등장인물들의 생활공간이기도 하지만 재산권의 대상으로서 중심적인 역할을 수행한다. 워더링 하이츠와 스러시크로스 그레인지에 사는 언쇼가와 린턴가는 같은 지주라도 사회·경제적 배경과 문화가 미묘하게 다른 집안으로, 결혼을 통해 얽히면서 이야기가 전개된다.

운명적이고 열정적인 단순한 사랑 이야기를 넘어서서 19세기 영국의 계급과 성의 좌표를 보여 주는 이 소설은 오늘날 영문학의 고전으로 추앙받고 있다.

에밀리 브론테
Emily Bronte

1818년 잉글랜드 북부 요크셔에서 1남 5녀 중 넷째 딸로 태어났다. 1826년 아버지가 나무로 만든 군인 인형 세트를 오빠 브랜월에게 선물한 것을 계기로 남매들은 앵그리아라는 가상의 나라를 만들어 이야기를 창작하기 시작했다. 처음에는 손위인 샬럿과 브랜월이 이야기를 주도했지만, 1831년 샬럿이 교사로 부임해 집을 떠나자 에밀리와 앤은 곤달이라는 가상의 나라를 만들어 독립하게 되었다. 곤달 이야기의 특징은 강렬한 카리스마를 가진 주인공이 여성이라는 것이다. 곤달 이야기에는 등장인물의 대사가 노래로 제시되기도 하는데, 에밀리가 곤달 시편과 그동안 써 놓은 시편을 샬럿이 발견하고 1846년 자매들 각자 남자 필명으로 공동 시집을 출간했다. 시집은 실패했지만 자매들은 기죽지 않고 그동안 써 온 소설을 런던의 출판사로 보내 출간에 성공했다. 언니 샬럿의 『제인 에어』와 달리 『워더링 하이츠』는 평론가들로부터 소설의 구성이 복잡하고, 비도덕적인 정열을 다루었다고 비판받았다. 에밀리는 소설 출간 그다음 해에 폐결핵으로 사망했다.

필사의 시간

39

이즈의 무희 · 천 마리 학 · 호수

伊豆の踊子 · 千羽鶴 · みづうみ

가와바타 야스나리 지음 · 신인섭 옮김

©Benoist Sébire/Getty Images

샛별 같은 걸 몇 년째 본 적이 없다.

이렇게 생각하며 서서 지긋이 바라보자

하늘에는 구름이 걸려 있었다. 구름 속에서 빛나니까

별은 더욱 크게 보이는 것 같았다.

샛별 같은 걸 몇 년째 본 적이 없다.

이렇게 생각하며 서서 지긋이 바라보자

하늘에는 구름이 걸려 있었다. 구름 속에서 빛나니까

별은 더욱 크게 보이는 것 같았다.

샛별 같은 걸 몇 년째 본 적이 없다.

이렇게 생각하며 서서 지긋이 바라보자

하늘에는 구름이 걸려 있었다. 구름 속에서 빛나니까

별은 더욱 크게 보이는 것 같았다.

샛별 같은 걸 몇 년째 본 적이 없다.

이렇게 생각하며 서서 지긋이 바라보자

하늘에는 구름이 걸려 있었다. 구름 속에서 빛나니까

별은 더욱 크게 보이는 것 같았다.

「이즈의 무희」는 엘리트 중의 엘리트인 주인공과 유랑 가무단 무희의 순수한 만남과 이별을 그린 작품으로, 가와바타 야스나리의 초기 대표작으로 유명하다. 한 청년의 성장을 담은 청춘 소설로 읽히는 이 작품은 일본적 서정성으로 포장된 인간 내면의 고독감과 차별 구조에 대한 소설의 논리가 흥미롭다.

간결한 심리묘사와 에로틱한 긴장감이 넘치는 「천 마리 학」은 패전 후 가와바타의 대표작이라 할 수 있다. 다도, 기모노 등 일본 문화의 키워드 같은 것들이 전경에 배치되어 일본의 전통적인 미의식을 읽어 내는 데에 손색이 없다.

「호수」는 인간 내면에 복잡하게 얽힌 심리를 그린 이색적인 작품으로 가와바타 야스나리 문학 세계 속에서 독특한 자리를 차지한다고 평가받는다.

가와바타 야스나리
川端康成

1899년 오사카에서 의사의 아들로 태어났다. 두 살과 세 살 때 잇달아 아버지와 어머니를 잃고, 열 살 되던 해 누나를 잃은 가와바타 야스나리는 열다섯 살에 조부마저 잃어 고아가 되었다. 이후 그의 작품을 평생 따라다니는 고아 의식과 죽음의 그림자는 이런 개인사에서 비롯된 것으로 보인다. 제일고등학교를 졸업하고 도쿄제국대학 영문과에 진학한 이듬해인 1921년 가와바타는 『초혼제 일경(一景)』이 호평을 받으며 문단에 데뷔했다. 가와바타는 『이즈의 무희』, 『설국』, 『천 마리 학』, 『산소리』, 『호수』와 같은 수많은 명작을 발표했으며, 1968년 일본 작가로서는 처음으로 노벨 문학상을 수상했다. '일본인의 본질을 매우 섬세한 표현으로 탁월하게 그려 냈다'는 것이 수여 이유였다. 1970년 펜클럽 대회 참석차 서울을 방문하기도 했던 가와바타는 1972년 가스 자살로 생애를 마감했다.

필사의 시간

40

주홍 글자

THE SCARLET LETTER

너새니얼 호손 지음 · 양석원 옮김

Fernand Khnopff,
En écoutant Schumann (1883)

이기심이 발휘되는 경우를 제외하면
원래 증오하기보다는 사랑하는 것이 인간의 본성이다.
증오는 점차적이고 조용한 과정을 통해
심지어 사랑으로 바뀔 수도 있다.

이기심이 발휘되는 경우를 제외하면
원래 증오하기보다는 사랑하는 것이 인간의 본성이다.
증오는 점차적이고 조용한 과정을 통해
심지어 사랑으로 바뀔 수도 있다.

이기심이 발휘되는 경우를 제외하면
원래 증오하기보다는 사랑하는 것이 인간의 본성이다.
증오는 점차적이고 조용한 과정을 통해
심지어 사랑으로 바뀔 수도 있다.

이기심이 발휘되는 경우를 제외하면
원래 증오하기보다는 사랑하는 것이 인간의 본성이다.
증오는 점차적이고 조용한 과정을 통해
심지어 사랑으로 바뀔 수도 있다.

19세기 미국 소설의 대표작 중 하나인 너새니얼 호손의『주홍 글자』는 일종의 액자식 구성을 가지고 있는 작품이다. 이 작품은 호손의 최고 걸작으로 당대에도 큰 충격을 주었을 뿐만 아니라 호평을 받았던 소설로, 지금도 생명력을 잃지 않고 널리 읽히고 있으며 끊임없이 새로운 해석이 진행되는 고전으로 손꼽히고 있다.

아름답고 경탄스러운 책이다. 위대한 예술 작품이 그러하듯 친숙함과 결코 고갈되지 않는 매력을 동시에 갖고 있는 작품이다.
_ 헨리 제임스

『주홍 글자』는 미국인의 상상력이 빚어 낼 수 있는 가장 완전한 소설일 것이다. 미국인의 내면세계에 있는 악마성을 드러내는 상징적인 작품이다.
_ D. H. 로렌스

너새니얼 호손
Nathaniel Hawthorne

너새니얼 호손은 1804년 매사추세츠주의 세일럼에서 청교도 명문가의 아들로 태어났다. 학생 때부터 월터 스콧, 앤 래드클리프 등의 소설을 즐겨 읽었던 호손은 여러 번의 좌절 끝에 1837년 친구의 도움으로 첫 단편집『두 번 들려준 이야기』를 출간했다. 이 작품은 에드거 앨런 포의 극찬을 받았다. 1846년에는 단편소설들과 스케치를 묶어『구목사관에서 나온 이끼』를 출판했으며, 1849년 9월부터 집필하기 시작한『주홍 글자』를 이듬해 완성했다. 1852년에는 대학 친구인 피어스의 대통령 선거 운동을 위해『프랭클린 피어스의 생애』를 썼고, 당선된 피어스가 1853년에 그를 영국 영사로 임명하자 이후 1857년까지 리버풀에서 근무했다. 미국에 돌아온 뒤 과중한 집필로 건강을 상실한 호손은 1864년 건강 회복을 위해 여행하던 중 플리머스에서 사망했다.

젊은 의사의 수기 · 모르핀

ZAPISKI IUNOGO VRACHA·MORFII

미하일 불가코프 지음 · 이병훈 옮김

Mikhail Bulgakov's Museum in Kyiv,
Photo by Wojtek Laski/Getty Images

거울은 일반적으로 보이는 것을 비춘다.
만약 상처가 난 오른쪽 눈으로 보다면 분명
일그러진 형태의 인상을 비출 것이다.
여기서 거울은 아무 잘못이 없다.

거울은 일반적으로 보이는 것을 비춘다.
만약 상처가 난 오른쪽 눈으로 보다면 분명
일그러진 형태의 인상을 비출 것이다.
여기서 거울은 아무 잘못이 없다.

거울은 일반적으로 보이는 것을 비춘다.

만약 상처가 난 오른쪽 눈으로 보다면 분명

일그러진 형태의 인상을 비출 것이다.

여기서 거울은 아무 잘못이 없다.

거울은 일반적으로 보이는 것을 비춘다.

만약 상처가 난 오른쪽 눈으로 보다면 분명

일그러진 형태의 인상을 비출 것이다.

여기서 거울은 아무 잘못이 없다.

불가코프의 데뷔작으로 7편의 연작 단편소설로 이루어진 『젊은 의사의 수기』는 실제로 의사로 활동했던 저자의 체험이 녹아들어 있다. 소설 속에서 주인공은 의대를 방금 졸업한 신참 의사로 기차역에서 수십 킬로미터 떨어진 벽촌에 배치된다. 그 지역에 의사라고는 자신 한 명뿐이다. 경험이 없는데, 조언을 해 줄 사람 역시 아무도 없다. 젊은 의사는 매일 눈앞이 캄캄해지는 상황과 만나고, 의사가 되려 한 자신의 어리석음을 저주하면서 하루 백 명의 환자를 진찰한다. 때로는 코믹하고 때로는 가슴이 먹먹해지는 이야기들로 가득 찬 불가코프의 초기 걸작이다.

익살맞은 웃음을 선사하는 매혹적인 작품
_ 선데이 타임스

미하일 불가코프
Mikhail Bulgakov

1891년 키예프에서 태어났다. 키예프대학 의학부에 입학해 스몰렌스크와 키예프에서 의사로 활동했다. 러시아가 혁명의 폭풍 속에서 극도의 혼란에 빠지자 의사 일을 그만두고 혁명이 일어났을 때 그에 반대하는 백군에 가담했고, 내란이 종식되자 모스크바로 옮겨 와 작가의 길을 걸었다. 그의 데뷔작인 연작소설 『젊은 의사의 수기』(1925~1927)나 중편소설 「모르핀」(1927)은 의사로서의 경험이 십분 발휘된 작품들이다. 불가코프는 소설가로서뿐 아니라 희곡 작가로도 화려한 자취를 남겼는데, 희곡이 초연될 때마다 신랄한 풍자로 세간의 논쟁거리가 되었다. 그는 1940년 48세라는 아까운 나이에 사망했다.

필사의 시간

42

오이디푸스 왕 외

ΑΝΤΙΓΟΝΗ·ΟΙΔΙΠΟΥΣ ΤΥΡΑΝΝΟΣ·ΟΙΔΙΠΟΥΣ ΕΠΙ ΚΟΛΩΝΩΙ

소포클레스 지음 · 김기영 옮김

Johann Peter Krafft,
Oedipus and Antigone(1809)

시간이 지나면 이 점을 분명히 알게 될 것이오.

오로지 시간만이 정의로운 사람을 드러내지만

배신자는 단 하루 만에 알아볼 수 있다는 것을.

시간이 지나면 이 점을 분명히 알게 될 것이오.

오로지 시간만이 정의로운 사람을 드러내지만

배신자는 단 하루 만에 알아볼 수 있다는 것을.

시간이 지나면 이 점을 분명히 알게 될 것이오.

오로지 시간만이 정의로운 사람을 드러내지만

배신자는 단 하루 만에 알아볼 수 있다는 것을.

시간이 지나면 이 점을 분명히 알게 될 것이오.

오로지 시간만이 정의로운 사람을 드러내지만

배신자는 단 하루 만에 알아볼 수 있다는 것을.

「오이디푸스 왕」은 진정한 영웅인 오이디푸스의 일대기를 다룬 희곡이다. 오이디푸스는 모든 사람들의 만류와 경고에도 불구하고 진실을 알려는 의지를 꺾지 않는 인물이다. 이로 인해 그는 마침내 모든 관객이 잘 알고 있는 최후를 맞게 된다. 오이디푸스는 자신의 파멸을 예감하면서도 진리를 추구하는 인류의 대변자를 상징하며 오늘날 비극의 가장 위대한 인물 가운데 하나로 평가받고 있다.

이 밖에도 이 책에는 「오이디푸스 왕」과 함께 '테바이 3부작'으로 불리는 「안티고네」와 「콜로노스의 오이디푸스」를 온전하게 같이 수록했다. 본문의 이해를 돕는 자세한 주석 외에도 역자가 집필한 '그리스 비극의 구성 요소들', '각극의 구성' 등의 부록을 수록해 소포클레스 비극을 풍부하고 입체적으로 접근할 수 있도록 배려한 것이 특징이다.

소포클레스의 「오이디푸스 왕」, 셰익스피어의 「햄릿」, 도스토옙스키의 『카라마조프가의 형제』는 세계문학의 영원한 3대 걸작이다.
_ 지크문트 프로이트

소포클레스
Sophocles

고대 그리스 3대 비극 시인 가운데 한 명으로 기원전 497/496년 아테나이 근교 콜로노스에서 태어나 일생 동안 도시 국가 아테네에 머물면서 정치 활동에서 많은 경력을 쌓았으며 주요 공직들을 두루거쳤다. 470년 극작가로 데뷔했고, 469/468년 스물여덟 살의 나이로 「트리프톨레모스」 3부작으로 처음 우승했는데, 이후 20번 정도 우승하고 한 번도 3등을 한 적이 없다.

야쿠비얀 빌딩

'IMĀRAH YA'QŪBIYĀN

알라 알아스와니 지음 · 김능우 옮김

악한은 가장 선한 사람들 가운데에도 있고

우리와 가장 가까운 사람일 수도 있지.

악한은 가장 선한 사람들 가운데에도 있고

우리와 가장 가까운 사람일 수도 있지.

악한은 가장 선한 사람들 가운데에도 있고
우리와 가장 가까운 사람일 수도 있지.

악한은 가장 선한 사람들 가운데에도 있고
우리와 가장 가까운 사람일 수도 있지.

이집트 소설가 알라 알아스와니의 베스트셀러 소설 『야쿠비얀 빌딩』은 21세기에 들어 아랍어로 쓰인 소설 중 비평적, 대중적으로 가장 성공한 작품이다. 이슬람 테러 단체, 동성애 등 아랍 문학에서 금기시되어 온 주제들을 대담하게 다루었고, 국가를 사금고처럼 운영하는 권력자들 아래에서 나날이 쇠퇴해 가는 이집트 사회의 실상을 박진감 있게 묘사하고 있다. 2011년에 일어난 이집트, 그리고 아랍 세계의 혁명을 이해하기 위해 반드시 읽어야 할 작품이다.

현대 이집트 사회와 문화를 포착한 놀라운 작품이다.
_ 뉴욕 리뷰 어브 북스

이집트의 부패와 종교적 광신주의 같은 민감한 주제를 다루고 있는 우아한 소설이다. 지난 50년 동안 아랍의 어떤 작가도 감히 이 주제를 건드리지 못했다.
_ 사드 에딘 이브라힘, 『포린 폴리시』

알라 알아스와니가 이 소설 외에 다른 작품을 쓰지 않는다 해도 이 작품 하나만으로 그는 아랍 문단의 선두 대열에 놓이기에 충분하다.
_ 살라흐 파들

알라 알아스와니
'Alā' al-Aswānī

1957년 이집트 카이로의 중산층 가정에서 태어났다. 소년 시절 글쓰기에 뛰어난 재능을 보였으나, 소설 쓰기를 하되 본업으로 삼지 말라는 부친의 권유에 따라 치과 의사를 지망했다. 1980년 카이로 대학교 치의대를 졸업하고 1985년 시카고로 건너가 치의학 석사 학위를 취득한 뒤 시카고에서 개업했다. 1980년대 말 귀국하여 카이로에서 치과를 개업하는 동시에 작가로 활동했다. 2002년에 완성된 장편소설 『야쿠비얀 빌딩』은 이집트를 비롯한 아랍 세계와 해외 여러 나라들에서 폭발적인 화제를 모았다. 이 작품은 2002년부터 2007년까지 아랍 세계에서 베스트셀러 1위를 차지했고 이후 영화 및 텔레비전 드라마로 제작되었으며 20여 개 언어로 번역되었다. 전 세계적인 반응을 얻은 이 소설은 여러 나라의 문학상을 휩쓸면서 그 작품성을 인정받았다.

필사의 시간

44

식(蝕) 3부작

蝕

마오둔 지음 · 심혜영 옮김

눈물은 슬픔을 없애 주는 약이다.
눈물을 잘 흘리는 사람은 분명히 이 말의
의미를 알 것이다.

눈물은 슬픔을 없애 주는 약이다
눈물을 잘 흘리는 사람은 분명히 이 말의
의미를 알 것이다.

눈물은 슬픔을 없애 주는 약이다
눈물을 잘 흘리는 사람은 분명히 이 말의
의미를 알 것이다.

눈물은 슬픔을 없애 주는 약이다
눈물을 잘 흘리는 사람은 분명히 이 말의
의미를 알 것이다.

『식(蝕) 3부작』은 루쉰과 더불어 중국 현대 문학의 거장으로 꼽히는 마오둔(茅盾)의 걸작 소설이다. 마오둔 창작의 성숙기 혹은 수확기의 산물로 평가받는 이 작품은 「환멸」, 「동요」, 「추구」라는 제목의 세 중편소설로 구성되어 있다. 1920년대 중반, 혁명 운동에 뛰어든 지식 청년들이 겪게 된 환멸, 동요, 추구의 체험을 다루고 있으며, 각각은 자기 완결적인 구조를 갖추고 있어 독립된 작품으로도 읽을 수 있지만, 연작으로도 볼 수 있는 것이 특징이다.

『식 3부작』은 동시대의 역사를 해석하면서 감정적 교훈주의의 단순한 공식을 넘어서는 관점에서 현실을 파악해 낸 최초의 중국 현대 소설 작품이다.
_ 샤즈칭, 『중국 현대 소설사』

마오둔
茅盾

1896년 7월 4일, 저장성 통샹현 우진에서 태어났다. 본명은 선더훙이며, '마오둔'은 그의 첫 소설 『식 3부작』을 발표할 때 처음으로 사용한 필명이다. 일찍부터 좋은 환경에서 교육을 받으며 자란 그는 '문학연구회' 창립에 참여했으며, 『소설월보』 개혁 시도가 무산된 뒤 문학에서 사회 운동으로 활동 분야를 점차 옮겨 갔다. 중국문학예술계연합회 부주석과 중국작가협회 주석, 중앙인민정부의 문화부장직 등을 역임하고 1981년 사망했다.

필사의 시간

45

엿보는 자

LE VOYEUR

알랭 로브그리예 지음 · 최애영 옮김

Paul Delvaux,
Solitude (1955)

두 번째 사이렌이 울렸다.

날카롭고 길게 이어졌다가 뒤이어 빠르게 세 번,

귀청을 뚫을 듯한 난폭함으로.

결과를 낳지 못한, 대상 없는 난폭함.

두 번째 사이렌이 울렸다.

날카롭고 길게 이어졌다가 뒤이어 빠르게 세 번,

귀청을 뚫을 듯한 난폭함으로.

결과를 낳지 못한, 대상 없는 난폭함.

두 번째 사이렌이 울렸다.

날카롭고 길게 이어졌다가 뒤이어 빠르게 세 번.

귀청을 뚫을 듯한 난폭함으로.

결과를 낳지 못한, 대상 없는 난폭함.

두 번째 사이렌이 울렸다.

날카롭고 길게 이어졌다가 뒤이어 빠르게 세 번.

귀청을 뚫을 듯한 난폭함으로.

결과를 낳지 못한, 대상 없는 난폭함.

『엿보는 자』는 로브그리예의 소설 중 가장 유명하고, 또 가장 주목받은 작품이다. 문학사적인 중요성과는 별도로, 극히 정밀하게 짜여진 범죄소설이기도 하다. 로브그리예는 이미 전작 『고무 지우개』로 영국 추리 작가 협회상 최종 후보에까지 오르기도 했다. 다만 일반적인 범죄소설처럼 작가가 마지막에 모든 것을 설명해 주지는 않는다. 각종 단서와 증거들은 본문 곳곳에 뿌려져 있으므로 독자는 스스로의 힘으로 알고 싶은 것을 알아내야 한다. 평자에 따라서는 보르헤스가 그의 몇몇 단편소설에서 암시했던 새로운 탐정소설의 가능성을 로브그리예가 나름대로 실현한 것으로 보기도 한다. 이 작품의 문체는 극히 객관적이고 명징한 아름다움을 지니고 있다. 시종 독자를 숨 막히게 하는 서스펜스가 압권인 작품이다.

로브그리예를 빼놓고 소설을 진지하게 논의하는 것은 이미 불가능하다고 생각한다.
_ 뉴욕타임스

우리를 마지막까지 조바심치게 만드는 서스펜스 소설.
_ 뉴욕타임스 북 리뷰

로브그리예의 소설론은 초현실주의 이후 가장 야심적인 미학적 강령이다.
_ 존 업다이크

알랭 로브그리예
Alain Robbe-Grillet

1922년 브레스트에서 태어났다. 1945년 국립 농업 학교를 졸업한 뒤 국립 통계 경제 연구소, 식민지 유실수 연구소 등의 연구원으로 모로코, 기니, 마르티니크 등에서 근무했다. 1953년 소설 『고무 지우개』로 데뷔하면서 주목할 만한 신인 작가로 떠올랐다. 이 소설로 로브그리예는 페네옹상을 받았고, 미뉘 출판사 제롬 랭동의 문학 담당 고문이 되었다. 이후 1954년부터 직장도 그만두고 전업 작가의 길을 걷게 되었다. 두 번째로 발표한 소설 『엿보는 자』(1955)는 프랑스 비평계를 양분시키며 격렬한 논쟁을 불러일으켰으며, 모리스 블랑쇼, 조르주 바타유 등의 지지를 받으며 그해 비평가상을 거머쥐었다.

필사의 시간

46

무사시노 외

武 藏 野

구니키다 돗포 지음 · 김영식 옮김

歌川廣重, 「深川木場」(1856)

잊을 수 없는 사람이란 잊어서는 아니 되는
사람만을 의미하는 것은 아니다.

잊을 수 없는 사람이란 잊어서는 아니 되는
사람만을 의미하는 것은 아니다.

잊을 수 없는 사람이란 잊어서는 아니 되는
사람만을 의미하는 것은 아니다.

잊을 수 없는 사람이란 잊어서는 아니 되는
사람만을 의미하는 것은 아니다.

구니키다 돗포는 우리에게는 아직 많이 알려지지 않았지만 나쓰메 소세키, 아쿠타가와 류노스케 등과 더불어 일본 근대 문학을 대표하는 작가로 손꼽힌다. 뿐만 아니라 일본 문학사에서 자연주의의 선구자로도 불리며 후대의 여러 유파에 영향을 끼친 작가로 평가받는다.

이 작품집에는 「무사시노」 외에도 이름 없는 소시민들에 대한 애틋한 마음을 담은 「잊을 수 없는 사람들」, 시적 정취가 가득한 풍경 속에서 인간이 겪을 수 있는 극한의 외로움을 그려 낸 「겐 노인」, 현실과 이상 사이에서 갈등하는 인간 존재에 대한 성찰을 담은 「쇠고기와 감자」, 세속적 출세를 거부하고 자신의 목표를 향해 성실하게 살아가는 소시민에 대한 예찬을 담은 「비범한 범인」, 우주의 신비와 인간의 기이한 운명을 매우 드라마틱하게 다룬 「운명론자」, 궁핍했던 말년의 작품으로 현실주의적 수작으로 꼽히는 「궁사」와 「대나무 쪽문」 등 구니키다 돗포의 걸작 단편이 수록되어 있다.

일본 근대 문학은 구니키다 돗포에 의해 처음으로 쓰기의 자유를 획득했다고 할 수 있다.
_ 가라타니 고진

구나키다 돗포는 재인이었다. 자연주의의 작가들은 모두 정진하여 걸어갔지만 단 한 사람, 돗포만은 때때로 공중으로 날아올랐다.
_ 아쿠타가와 류노스케

메이지 창작가 중에서도 진정한 자각, 모든 의미에서 진정한 작가였다.
_ 이시카와 다쿠보쿠

구니키다 돗포
國木田獨步

본명은 구니키다 데쓰오(國木田哲夫)로 1871년 일본 치바현 초시에서 태어났다. 1887년 도쿄로 올라와 이듬해에 현재의 와세다대학인 도쿄전문학교 영어보통과에 입학했다. 1890년에 영어정치과로 전과했으며, 청년문학회 발기인으로도 참여했다. 기독교의 영향으로 이 무렵 세례를 받기도 했다. 1894년 국민신보사에 들어가 청일전쟁 종군 기자로 활약했다. 첫 단편소설인 「겐 노인」(1897) 이후 작품집 『무사시노』(1901), 『돗포집』(1905), 『운명』(1906), 『도성(濤聲)』(1907)을 차례로 출간함으로써 일본 근대의 대표적인 작가로 자리 매김했다. 1908년 폐결핵 악화로 37세를 일기로 눈을 감았다.

위대한 개츠비

THE GREAT GATSBY

프랜시스 스콧 피츠제럴드 지음 · 김태우 옮김

On set at The Great Gatsby, a high-society dance party
in front of sprouting fountain and mansion, 20's style.
©Duane Michals/Condé Nast via Getty Images

그렇게 우리는 나아간다. 물살을 거스르는 배처럼,
쉼 없이 과거로 떠밀리면서.

그렇게 우리는 나아간다. 물살을 거스르는 배처럼,
쉼 없이 과거로 떠밀리면서.

그렇게 우리는 나아간다. 물살을 거스르는 배처럼,
쉼 없이 과거로 떠밀려가면서.

그렇게 우리는 나아간다. 물살을 거스르는 배처럼,
쉼 없이 과거로 떠밀려가면서.

헤밍웨이, 포크너와 더불어 20세기 초 미국 문학을 대표하는 작가 프랜시스 스콧 피츠제럴드의 대표작으로, '재즈의 시대'라고도 불리는 1920년대 미국 동부를 배경으로 한다. 제1차 세계 대전이 끝난 뒤 미국은 어느 때보다도 물질적으로 눈부신 성장을 이룩했는데, 『위대한 개츠비』는 이 당시의 사회 현실과 정신의 풍경을 예리하고 생생하게 보여 주고 있어 '미국을 알려면 반드시 읽어야 할 작품'으로까지 꼽힌다. 그러나 정작 작가 생전에는 큰 주목을 받지 못하다가 사후 본격적인 재평가가 잇달으면서 1970년대에는 해마다 30만 부 이상이 팔리는 베스트셀러가 되었고, 2,400개에 달하는 종합 대학과 단과 대학에서 필독서로 선정됐다.

헨리 제임스 이후 최초로 진일보한 작품이다.
_ T. S. 엘리엇

완벽한 일급의 소설 작품이다.
_ 헤밍웨이

대단한 소설이다. 몇 번을 다시 읽어도 질리지 않고 문학으로서의 깊은 자영분이 넘친다.
_ 무라카미 하루키

프랜시스 스콧 피츠제럴드
Francis Scott Fitzgerald

1896년 미네소타주 세인트폴에서 가구업자인 아버지 에드워드 피츠제럴드와 아일랜드계 어머니인 메리 몰리 맥퀼런 사이에서 태어났다. 1913년 프린스턴대학교에 들어갔으며, 이듬해 부유한 집 딸인 지니브러 킹을 만났지만 가난하다는 이유로 거절당했다. 이것은 이후 그의 작품에서 주요 모티브가 된다. 제1차 세계 대전이 일어났을 때 전쟁에 지원했고, 프린스턴에서 육군 소위로 임관되었다. 이 무렵 만난 주 대법원 판사의 딸인 젤다 세이어와 종전 후 1920년에 결혼했다. 젤다는 『위대한 개츠비』에 등장하는 데이지의 모델이기도 하다. 첫 장편소설인 『낙원의 이쪽』을 출간하여 큰 성공을 거두고, 이어 『저주받은 아름다운 사람들』, 『위대한 개츠비』를 출간하면서 문단의 총아로 떠올랐다. 그러나 1920년대가 끝나 가면서 그의 삶도 추락의 길로 들어섰고 1940년 심장마비로 눈을 감았다.

필사의 시간

48

1984년

NINETEEN EIGHTY-FOUR

조지 오웰 지음 · 권진아 옮김

과거를 통제하는 자가 미래를 통제한다.

그리고 현재를 통제하는 자가 과거를 통제한다.

과거를 통제하는 자가 미래를 통제한다.

그리고 현재를 통제하는 자가 과거를 통제한다.

과거를 통제하는 자가 미래를 통제한다.

그리고 현재를 통제하는 자가 과거를 통제한다.

과거를 통제하는 자가 미래를 통제한다.

그리고 현재를 통제하는 자가 과거를 통제한다.

20세기의 본질을 가장 잘 담아냄으로써 유수의 기관에서 선정하는 최고 명저 목록에 빠짐없이 오르는 『1984년』은 조지 오웰의 생애 마지막 작품으로, 『동물 농장』과 더불어 전체주의가 지배하는 미래 사회에 대한 섬뜩한 상상을 보여 주는 대표작이다. 또한 올더스 헉슬리의 『멋진 신세계』, 에브게니 자마찐의 『우리』들과 함께 20세기 3대 디스토피아 문학으로 꼽히기도 한다. 20세기 초 세계를 휩쓸고 있던 거대한 힘인 전체주의의 위험성을 절감한 오웰은, 이를 경고하는 것이 작가로서 자신의 소명이자 진정한 사회주의자의 책무라고 믿게 되었다. 그 자신이 한 에세이에서 밝혔듯이, "1936년 이후 나의 모든 진지한 저작은 직접적으로든 간접적으로든 전체주의에 반대하고 민주 사회주의를 지지"하기 위한 것이었다. 이러한 소명 의식이 가장 뚜렷하게 발휘된 작품이 바로 그의 마지막 소설인 『1984년』이다.

『1984년』은 내 작품 『멋진 신세계』보다 미래 세계를 더욱 실감 있게 표현했다.
_ 올더스 헉슬리

어떤 면에서 『1984년』은 『동물농장』의 성공에 가려진 피해자다.
_ 토머스 핀천

조지 오웰
George Orwell

본명은 에릭 아서 블레어(Eric Arthur Blair)로 1903년 영국 식민지인 인도 벵골의 작은 마을 모티하라에서 하급 공무원의 아들로 태어났다. 젊은 시절 버마에서 생활하다 영국으로 돌아온 그는 안정된 경찰직을 그만두고 본격적으로 작가 활동을 시작했다. 작가로서 그의 관심은 늘 하층 계급을 향해 있었고 런던과 파리의 노동자 지구에 살며 접시 닦이, 계절 노동자, 노숙 등 밑바닥 생활을 전전했다. 그는 스탈린 공산주의와 전체주의가 서로 다르지 않음을 절감했고, 전체주의의 위험성을 경고하고 사회주의의 본령을 환기시키는 것이 작가로서 자신의 소명이라고 여기게 되었다. 그런 소명 의식이 가장 뚜렷하게 발휘된 작품이 바로 『동물 농장』(1945)과 『1984년』(1949)으로, 이들 작품으로 그는 20세기 가장 영향력 있는 작가의 반열에 올라섰다. 열정적으로 글을 쓰던 그는 1950년 결핵으로 생을 마쳤다.

필사의 시간
49

저주받은 안뜰 외

PROKLETA AVLIJA

이보 안드리치 지음 · 김지향 옮김

James Ensor,
The Strange Masks (1892)

우리가 보기를 바라는 사람들은
생각하고 있을 때 나타나는 것이 아니라
그 사람들에 대한 생각에서 가장 멀리 떨어져
있을 때 나타나는 법이다.

우리가 보기를 바라는 사람들은
생각하고 있을 때 나타나는 것이 아니라
그 사람들에 대한 생각에서 가장 멀리 떨어져
있을 때 나타나는 법이다.

우리가 보기를 바라는 사람들은
생각하고 있을 때 나타나는 것이 아니라
그 사람들에 대한 생각에서 가장 멀리 떨어져
있을 때 나타나는 법이다.

우리가 보기를 바라는 사람들은
생각하고 있을 때 나타나는 것이 아니라
그 사람들에 대한 생각에서 가장 멀리 떨어져
있을 때 나타나는 법이다.

'20세기 발칸의 호메로스'라 불리며 구유고 연방에서 여전히 가장 많이 애독되는 작가인 이보 안드리치의 대표 중단편집이다. 안드리치는 19세기가 저물어 갈 무렵인 1892년에 유고슬라비아에서 태어났는데, 이질적인 문화가 서로 교차하는 이런 생애적인 요소는 그의 작품 세계에서 풍요로운 원천으로 작용했다. 안드리치 작품의 주된 배경은 작가가 어린 시절을 보낸 보스니아다. 그의 작품에 나타난 보스니아는 19세기 말과 20세기 초 한때 강력한 힘을 발휘했던 오스만 튀르크 제국이 무너지고 기독교 국가인 오스트리아-헝가리 이중 제국이 지배하던 과도기로서의 보스니아였다. 여기에는 원주민 이슬람교도, 세르비아 정교인, 가톨릭교도, 유대교도 등 다양한 종교-문화가 공존하고 있었다.

어린 시절부터 안드리치는 서로 대립하는 두 세계, 즉 이슬람교 문화와 기독교 문화의 끊임없는 충돌과 뿌리 깊은 증오심, 서로 혼란스럽게 얽히면서 만들어 내는 보스니아만의 독특한 문화를 경험할 수 있었다. 고향의 문화적 혼란은 안드리치를 인간적으로뿐만 아니라 작가로서도 매료시켰다. 이러한 특수한 경험을 보편적 시각에서 누구나 공감할 수 있는 주제로 담아내어 거장의 반열에 오른 안드리치는 1961년 노벨 문학상을 수상했다.

이보 안드리치는 자국 역사의 주제와 운명을 서사시적 필력으로 그려 냈다.
_ 스웨덴 한림원

이보 안드리치
Ivo Andric

1892년 보스니아 트라브니크에서 태어났다. 1914년 제1차 세계 대전이 일어난 직후에 청년 보스니아 운동에 가담했다는 죄로 오스트리아 당국에 체포되었다가, 1917년에 특사로 석방되었다. 그 후 그라츠대학에서 「터키 지배의 영향하에서 보스니아 정신 생활의 발전」으로 박사 학위를 받았는데, 이 논문은 보스니아의 과거에 대한 뛰어난 통찰력을 가지고 있어 이후 발표하는 작품들의 토대가 되었다. 그는 보스니아 문화에 깊이 매료되었고, 또한 이를 특수성에 매몰되지 않고 인간 보편성의 차원으로 끌어 올릴 줄 알았다. 보스니아 3부작 외에도 백여 편이 넘는 중, 단편을 발표함으로써 발칸 반도 최고의 작가가 되었다. 1961년 노벨 문학상의 영예를 안았고, 1975년 83세의 나이로 타계했다.

필사의 시간

50

대통령 각하

EL SEÑOR PRESIDENTE

미겔 앙헬 아스투리아스 지음 · 송상기 옮김

René Magritte,
L'Ami de lórdre(1964)

달이 스펀지처럼 부풀려진 구름 사이를 뚫고
세상을 비추고 있었다.
하얀 달빛이 축축한 나뭇잎에 윤기를 주고
도자기처럼 반짝거리게 했다.

달이 스펀지처럼 부풀려진 구름 사이를 뚫고
세상을 비추고 있었다.
하얀 달빛이 축축한 나뭇잎에 윤기를 주고
도자기처럼 반짝거리게 했다.

달이 스펀지처럼 부풀려진 구름 사이를 뚫고
세상을 비추고 있었다.
하얀 달빛이 축축한 나뭇잎에 윤기를 주고
도자기처럼 반짝거리게 했다.

달이 스펀지처럼 부풀려진 구름 사이를 뚫고
세상을 비추고 있었다.
하얀 달빛이 축축한 나뭇잎에 윤기를 주고
도자기처럼 반짝거리게 했다

이 책은 1967년 중남미에서는 두 번째로 노벨 문학상을 차지한 미겔 앙헬 아스투리아스의 대표작
이다. 아스투리아스가 노벨 문학상을 받던 1967년은 보르헤스, 네루다, 옥타비오 파스 등이 서방에
알려지면서 열렬한 호응을 받기 시작할 무렵이다. 이들 중남미 작가들은 자국의 역사적 현실과 구전
되던 민담을 초현실주의와 아방가르드적 미학과 조우시킴으로써 현실 고발을 단선적으로 표현하는
것이 아니라, 현상의 심층적 의미를 입체적으로 조망함으로써 세계문학의 지형을 바꾸어 놓았다. 이
런 흐름의 물꼬를 튼 작가가 바로 아스투리아스다.

그의 작품은 라틴아메리카 인디오의 전통과 과테말라의 특성에 뿌리박고 있다.
_ 스웨덴 한림원

미겔 앙헬 아스투리아스
Miguel Ángel Asturias

1899년 과테말라시티에서 태어나 산카를로스대학에서 법학사 학위를 받고, 파리 소르본느대학에서
인류학을 공부했다. 파리 생활 중에 많은 문인들과 교류하며 창작 활동을 했으며, 특히 초현실주의의
주창자인 앙드레 브로통의 영향을 많이 받았다. 1933년 과테말라로 다시 돌아온 그는 언론인, 국회
의원, 외교관으로 활동하면서 창작 활동을 이어 갔지만 독재 정권을 강력하게 비판하는 그의 작품 출
간은 녹록하지가 않았다. 이후 과테말라 시민권을 박탈당해 망명 생활을 하던 중에도 창작 활동을 지
속했고, 1963년에 발표한『물라타』는 프랑스 문단에서 호평받았다. 그 밖의 작품으로『리다 살의 거
울』,『말라드론』등이 있다. 1974년 마드리드에서 눈을 감았다.

부록

필수 글자 따라 쓰기

1. 가로 모임 민글자

글씨는 전체적으로 우상향 ↗

ᄀ ᄀ 꼭짓점이 생기지 않게 쓰세요.

ᄂ 1획으로 한 번에 써 주세요.

ᄃ ー + ᄂ, ᄃ(x), ᄃ(O). 'ㅏ' 전에 'ー' 하나 추가. 시작이 튀어나오게 하는 것이 중요합니다.

ᄅ 1획으로, 'ㄹ'의 위아래는 1:1 느낌이 나도록 해 주세요.

ᄆ 1+2, 'ㅁ'을 숫자 12처럼, 정사각형 느낌으로 해 주세요.

ᄇ 1+d, 'ㅂ'은 두 세로획이 평행이 되도록 해 주세요.

ᄉ ᄉ(O) ᄉ(△) ᄉ(x) 바깥으로 곡률이 있게 써 주세요.

ᄋ 아, 아, 아 (x) 'ㅇ'은 최대한 동그랗게 써 주세요.

차 　 '그'에 ＼추가. ／ 중앙에서 줄기 시작하는 느낌으로 쓰세요. ㅈ.ㅈ.ㅈ (×) ㅈ (○)

차 　 'ㅈ'에 ＼추가. ＼줄기는 곡선 ／ 의 중앙에서 곡선 ／ 과 같은 각도로 써 주세요.
　 (ㅅ, ㅈ, ㅊ 동일)

카 　 'ㄱ'의 가운데 '―' 추가하는 느낌으로 쓰시면 됩니다.

타 　 '다'에 '―' 추가하거나. ' = ' 쓰고 'ㅏ'를 입히는 느낌으로 쓰면 예쁩니다.

파 　 '―' + ' ㅣ ' + 'ㅏ'. 이 세 글자가 조합되는 느낌으로 써 주세요.

하 　 ' ` ' + 'ㅎ'. ㅎ 이 부분 눈썹 길게 해 주세요. 하. 하. 하 (×) , ㅎ (×), ㅎ (○)

306

자 자 자 자 자 자 자

차 차 차 차 차 차 차

카 카 카 카 카 카 카

타 타 타 타 타 타 타

파 파 파 파 파 파 파

하 하 하 하 하 하 하

2. 가로 모임 받침 글자

앞서 배운 글자를 위로 올려 하단에 받침 들어갈 공간을 확보해 주세요.

받침은 중성 'ㅣ' 중앙에 써 주세요.

각 받침 'ㄱ'은 세로를 길게 해 주세요. 각(×), 각(○)

난 나이키 로고처럼, 초·중성과 받침 붙여 주세요. 난, 난, 난 (×)

단 받침 'ㄴ'에 'ㅡ' 붙여 주세요.

랄 절구 같은 느낌으로 받침 'ㄹ'을 써 주세요. 롤

맘 초성 그대로 종성에 위치시켜 주세요.

밥 초성 그대로 종성에도 적용해서 써 주세요.

삿 'ㅅ' + 'ㅅ' 한번에 'ㅅ' 나갔다 들어오는 느낌으로, 받침 'ㅅ' 줄기는 곡선과 같은 각도로 중앙에 맞춰 써 주세요.

308

각 각 각 각 각 각 각

난 난 난 난 난 난 난

닫 닫 닫 닫 닫 닫 닫

랄 랄 랄 랄 랄 랄 랄

맘 맘 맘 맘 맘 맘 맘

밥 밥 밥 밥 밥 밥 밥

솟 솟 솟 솟 솟 솟 솟

앙 꼭짓점이 생기지 않게 해 주세요.

잧 초성 그대로 종성에 맞춰 써 주세요.

찿 초성 그대로 종성에 맞춰 써 주세요.

캌 초성 그대로 종성에 맞춰 써 주세요.

틑 받침 'ㄷ'에 '—' 붙여 주세요. 순서는 초성과 같습니다.

팦 '一' + 'ㅣ' + 'ㅗ'. 'ㅗ'는 모음 'ㅗ'와 비슷하게 써 주세요.

핳 초성 그대로 종성에 맞춰 써 주세요.

앙　앙　앙　앙　앙　앙　앙

잣　잣　잣　잣　잣　잣　잣

찾　찾　찾　찾　찾　찾　찾

캭　캭　캭　캭　캭　캭　캭

탇　탇　탇　탇　탇　탇　탇

팦　팦　팦　팦　팦　팦　팦

향　향　향　향　향　향　향

3. 세로 모임 민글자

ㄱ 꼭짓점 생기지 않게, 세로획은 사선 말고 아래로 써 주세요

ㄴ 우상향 하는 'ㄴ'으로 써 주세요.

두 'ㄷ'은 'ㅡ' + 'ㄴ' 느낌으로 써 주세요.

루 받침 'ㄹ'을 위아래로 누른다는 느낌으로 써 주세요.

무 가로 모임 'ㅁ'과 동일.

보 가로 모임 'ㅂ'과 동일. 'ㅗ'는 1획으로 씁니다. 'ㄴ'처럼 쓰기도 합니다. 예) 보, 본…

소 가로 모임 'ㅅ'과 동일.

오 가로 모임 'ㅇ'과 동일.

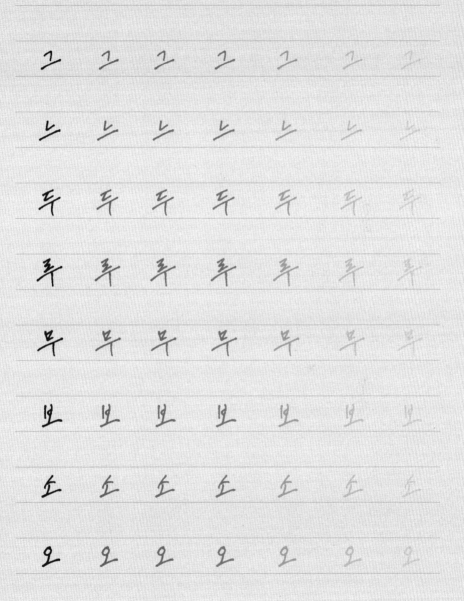

그 그 그 그 그 그 그

느 느 느 느 느 느 느

두 두 두 두 두 두 두

죽 죽 죽 죽 죽 죽 죽

부 부 부 부 부 부 부

보 보 보 보 보 보 보

소 소 소 소 소 소 소

오 오 오 오 오 오 오

즈	가로 모임 'ㅈ'과 동일. 'ㅡ'는 살짝 우상향하게 씁니다.
추	가로 모임 'ㅊ'과 동일. 'ㅜ'는 'ㅣ'를 아래로 길게 쭉 뻗어 줍니다.
코	'ㄱ' + 'ㅡ' . 모음 'ㅗ'는 1획.
투	'ㄷ' + 'ㅡ' . 'ㄷ' + 'ㄴ' 순서로 써 주세요.
흐	가로 모임과 동일. 이전에 쓴 'ㅎ'과 같이 씁니다.
프	받침 'ㅍ'과 동일. 'ㅍ'의 첫 가로획과 마지막 가로획이 평행하도록 씁니다.

즈	즈	즈	즈	즈	즈	즈
추	추	추	추	추	추	추
코	코	코	코	코	코	코
투	투	투	투	투	투	투
흐	흐	흐	흐	흐	흐	흐
푸	푸	푸	푸	푸	푸	푸

4. 세로 모임 받침 글자

국

는 'ㅗ'나 'ㅡ' 다음 받침 'ㄴ'이 나올 경우 모음 끝과 연결해서 써 주세요.

든

돌

물 'ㅜ'는 'ㅡ'와 'ㅣ'를 연결하지 않고 2획으로 쓰세요.

눈

논

봄

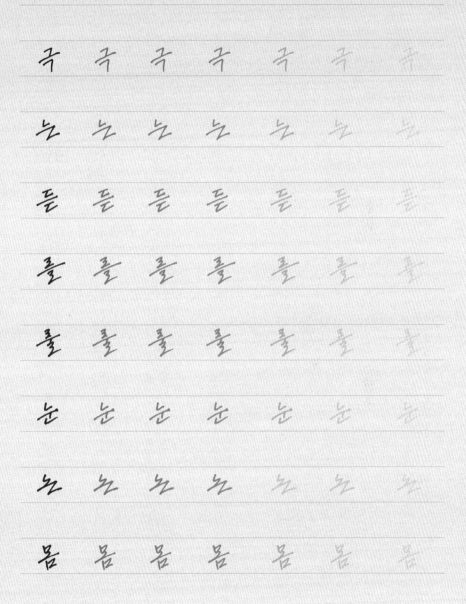

국 국 국 국 국 국 국

늑 늑 늑 늑 늑 늑 늑

듣 듣 듣 듣 듣 듣 듣

틀 틀 틀 틀 틀 틀 틀

틀 틀 틀 틀 틀 틀 틀

눈 눈 눈 눈 눈 눈 눈

늦 늦 늦 늦 늦 늦 늦

봄 봄 봄 봄 봄 봄 봄

붕

숫 'ㅗ', 'ㅡ' 다음 'ㅅ'이 오면 'ㅡ'와 이어서 써 주세요.

숫

응

웅 'ㅜ' 다음 'ㅇ'가 올 경우 '6'을 쓰듯이 이어서 필기하세요.

즣

춫

쿡

픞

붕　붕　붕　붕　붕　붕　붕

쑷　쑷　쑷　쑷　쑷　쑷　쑷

쑷　쑷　쑷　쑷　쑷　쑷　쑷

응　응　응　응　응　응　응

웅　웅　웅　웅　웅　웅　웅

웆　웆　웆　웆　웆　웆　웆

웆　웆　웆　웆　웆　웆　웆

쿡　쿡　쿡　쿡　쿡　쿡　쿡

픞　픞　픞　픞　픞　픞　픞

 'ㅎ' 두 개를 'ㅡ'를 기준으로 하여 비슷한 크기로 위치시키되
받침 'ㅎ' 안의 'ㅇ'을 초성 'ㅎ' 안의 'ㅇ'보다 더 크게 해 줍니다.

홍　　홍　　홍　　홍　　홍　　홍　　홍

5. 한글 조합

한글 받침은 초 · 중성 아래에 조합해 주시면 됩니다

초 · 중 · 종성을 갈아 끼우면 다양하게 변신이 가능합니다.

악 ⋯⋯→ 각 안 ⋯→ 간

악 악 악 악 악 악 악

안 안 안 안 안 안 안

앋 앋 앋 앋 앋 앋 앋

알 알 알 알 알 알 알

암 암 암 암 암 암 암

압 압 압 압 압 압 압

앗	앗	앗	앗	앗	앗	앗
앙	앙	앙	앙	앙	앙	앙
앛	앛	앛	앛	앛	앛	앛
앚	앚	앚	앚	앚	앚	앚
앜	앜	앜	앜	앜	앜	앜
앝	앝	앝	앝	앝	앝	앝
앞	앞	앞	앞	앞	앞	앞
앟	앟	앟	앟	앟	앟	앟
읔	읔	읔	읔	읔	읔	읔

읒	읒	읒	읒	읒	읒	읒
읕	읕	읕	읕	읕	읕	읕
읋	읋	읋	읋	읋	읋	읋
읍	읍	읍	읍	읍	읍	읍
읎	읎	읎	읎	읎	읎	읎
웃	웃	웃	웃	웃	웃	웃
응	응	응	응	응	응	응
읒	읒	읒	읒	읒	읒	읒
읓	읓	읓	읓	읓	읓	읓

감명 깊었던 문장을 자유롭게 필사하세요.

을유세계문학전집 소개

새롭게 을유세계문학전집을 펴내며

을유문화사는 이미 지난 1959년부터 국내 최초로 세계문학전집을 출간한 바 있습니다.
이번에 을유세계문학전집을 완전히 새롭게 마련하게 된 것은 우리가 직면한 문화적 상황에
적극적으로 대응하기 위해서입니다. 새로운 을유세계문학전집은 세계문학의 역할이
그 어느 때보다 중요해졌다는 인식에서 출발했습니다. 오늘날 세계에서 타자에 대한 이해는
우리의 안전과 행복에 직결되고 있습니다. 세계문학은 지구상의 다양한 문화들이 평등하게
소통하고, 이질적인 구성원들이 평화롭게 공존할 수 있는 문화적인 힘을 길러 줍니다.

을유세계문학전집은 세계문학을 통해 우리가 이런 힘을 길러 나가야 한다는 믿음으로
만들어졌습니다. 지난 5년간 이를 준비하기 위해 많은 노력을 기울였습니다.
세계 각국의 다양한 삶의 방식과 문화적 성취가 살아 있는 작품들, 새로운 번역이
필요한 고전들과 새롭게 소개해야 할 우리 시대의 작품들을 선정했습니다.
우리나라 최고의 역자들이 이들 작품 속 한 문장 한 문장의 숨결을 생생히 전하기 위해
심혈을 기울였습니다. 또한 역자들은 단순히 번역만 한 것이 아니라 다른 작품의 번역을
꼼꼼히 검토해 주었습니다. 을유세계문학전집은 번역된 작품 하나하나가 정본(定本)으로
인정받고 대우받을 수 있도록 최선을 다했습니다. 세계문학이 여러 경계를 넘어
우리 사회 안에서 주어진 소임을 하게 되기를 바라며 을유세계문학전집을 내놓습니다.

을유세계문학전집 편집위원단(가나다 순)
김월회(서울대 중문과 교수)
김헌(서울대 인문학연구원 교수)
박종소(서울대 노문과 교수)
손영주(서울대 영문과 교수)
신정환(한국외대 스페인어통번역학과 교수)
정지용(성균관대 프랑스어문학과 교수)
최윤영(서울대 독문과 교수)

을유세계문학전집

(필사를 끝낸 문장은 □ 형에 체크해서 표시하세요.)

345

을유세계문학전집은 계속 출간됩니다.

을유세계문학전집

정통 문학 전집의 부활
1959년 국내 최초로 세계문학전집을 출간한 바
있는 을유문화사의 오랜 경험을 바탕으로
새롭게 부활한 정통 문학 전집

전문 편집위원단과 편집부의 작품 선정
세계 주요 언어권별로 전문 편집위원과 편집부가
함께 논의해서 작가와 작품을 선정하고,
해당 분야의 전공자를 섭외해 번역함으로써
여느 판본과는 다른 정본(定本)에 가까운 번역

클래식한 장정과 디자인
클래식한 장정과 판형, 디자인으로
중후한 깊이를 보여 주며 오랫동안 소장할 만한
가치가 돋보이는 시리즈

을유세계문학전집 편집위원단(가나다 순)
김월회(서울대 중문과 교수)
김헌(서울대 인문학연구원 교수)
박종소(서울대 노문과 교수)
손영주(서울대 영문과 교수)
신정환(한국외대 스페인어통번역학과 교수)
정지용(성균관대 프랑스어문학과 교수)
최윤영(서울대 독문과 교수)